contents ———— **

U0008136

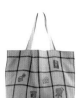
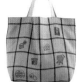

———— 攝影協助

Arrivee et Depart
東京都港區南青山3-13-21
南青山廣場2F

quatre saisons tokyo
東京都目黑區自由之丘2-9-3
TEL 03-3725-8590

———— Staff

編輯＊今野陽子　宮崎珠美
攝影＊藤田律子
排版＊武田惠子（Office K）
插圖＊小間敬子

———— 道具‧材料提供

TSUKINEKO股份有限公司（墨水）
TEL 03-3891-4776
http://www.tsukineko.co.jp

HINODEWASHI股份有限公司（印章專用橡皮版）
TEL 03-3619-0456
http://www.hinodewashi.co.jp

bonnyColArt股份有限公司（顏料）
TEL 03-3877-5116
http://www.bonnycolart.co.jp

1

＊　＊　＊　　平凡的日子裡，有家人的笑聲陪伴，最是幸福。　　＊　＊　＊　＊　＊　＊　＊　＊
我希望成為家人幸福的泉源。

喜歡待在家裡的感覺。
喜歡日常生活中的小飾品。
喜歡可愛的雜貨。
喜歡做手工藝。
喜歡讓大家開心。

因為有好多的喜歡，
所以腦海中總是浮現許多點子，
而發現創意的時光更是讓我感到特別快樂。
因為喜歡而豐富了我家。
因為喜歡讓我更滿足。
把自己〝喜歡〞的東西介紹給大家的慾望，
就成為我做手工藝的原動力。

製作方法其實不難，
也不需花大量時間，就能擁有可愛又討喜的東西。
你心動了嗎？
利用橡皮章妝點可愛的雜貨，
讓生活中充滿興奮與感動。
在製作過程中找到樂趣，是最令人愉悅的一件事了。

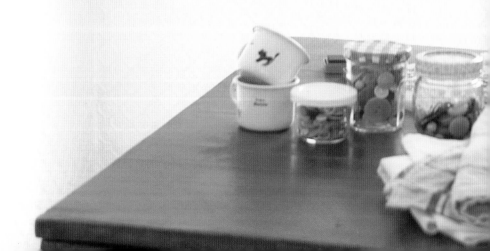

* *

smile
 smile !

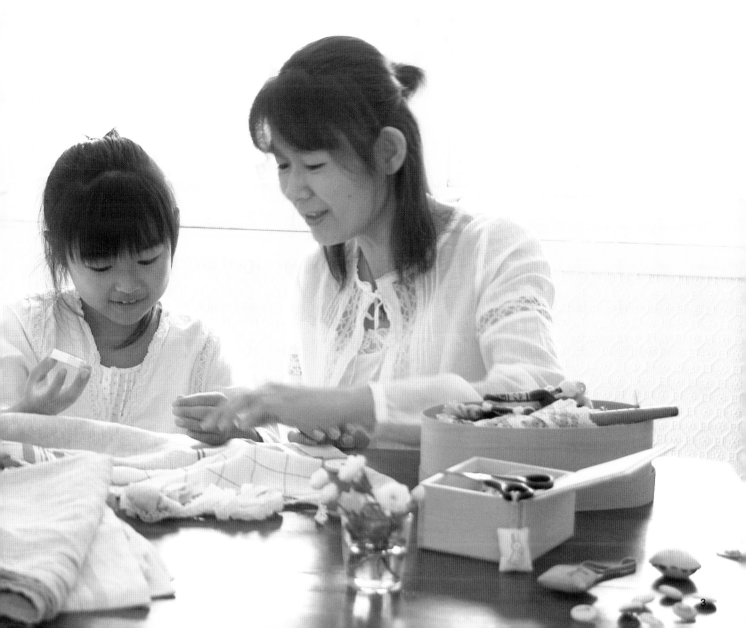

 日常生活中的各種布巾

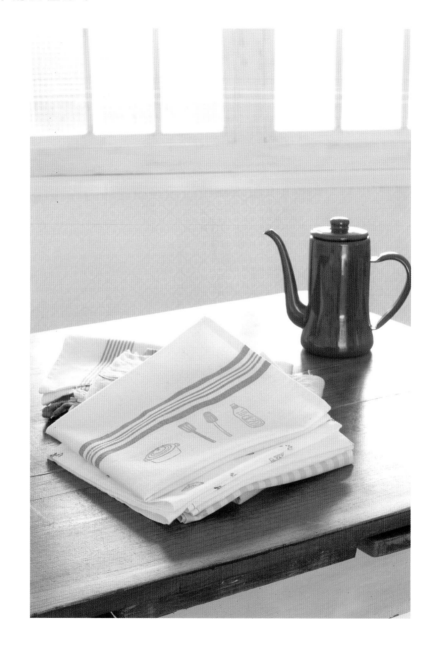

每個人家中都會有各式各樣的布巾，

它們為日常生活上帶來便利。

去生活工場逛個一圈，帶回家的東西也往往少不了布巾。

在布巾上蓋個小印章也很可愛，

或是做成適合的尺寸，還可以反覆使用非常方便。

像我家，就很適合自然風的亞麻製品。

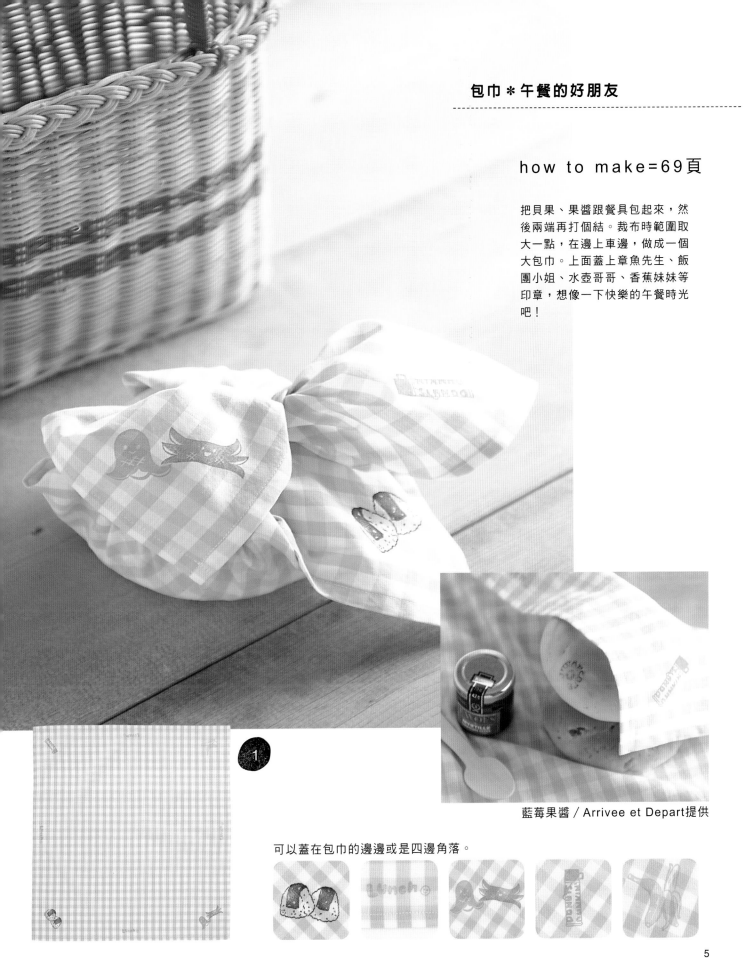

包巾*午餐的好朋友

--

how to make=69頁

把貝果、果醬跟餐具包起來，然
後兩端再打個結。裁布時範圍取
大一點，在邊上車邊，做成一個
大包巾。上面蓋上章魚先生、飯
團小姐、水壺哥哥、香蕉妹妹等
印章，想像一下快樂的午餐時光
吧！

藍莓果醬／Arrivee et Depart提供

可以蓋在包巾的邊邊或是四邊角落。

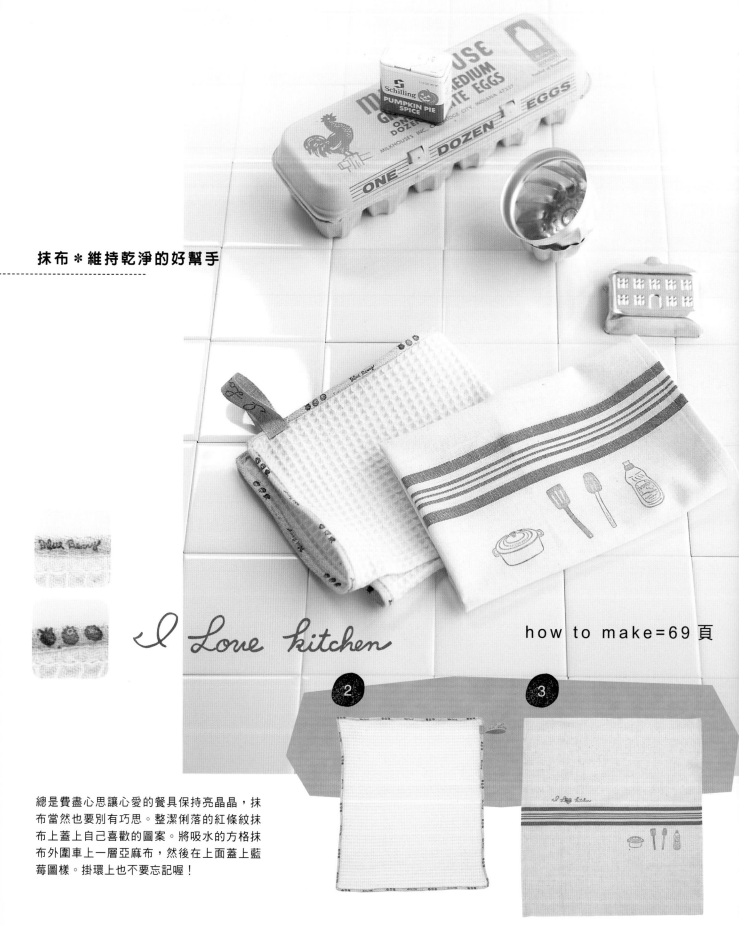

抹布 ＊ 維持乾淨的好幫手

I Love kitchen

how to make=69 頁

總是費盡心思讓心愛的餐具保持亮晶晶，抹布當然也要別有巧思。整潔俐落的紅條紋抹布上蓋上自己喜歡的圖案。將吸水的方格抹布外圍車上一層亞麻布，然後在上面蓋上藍莓圖樣。掛環上也不要忘記喔！

將夾心餅乾造型的蠟燭包在印有咖啡歐雷碗圖形的棉紗布裡，送給朋友。小禮物也能因此變得更耀眼。取代包裝紙，用自製印花布包裝再以繩子打個結。收禮的人也會更加開心。送水果的時候，用印有櫻桃的包裝布包裝，相得益彰。妳也可以依禮物的性質選擇印章的圖案。

how to make=70頁

杏仁夾心餅蠟燭／
Arrivee et Depart提供

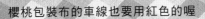

櫻桃包裝布的車線也要用紅色的喔

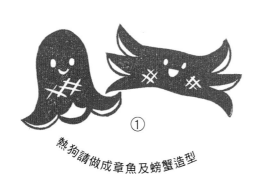

熱狗請做成章魚及螃蟹造型　①

①

在外面吃午餐

別忘了冰咖啡　①

點心吃香蕉！？　①

愛心滿滿　①

我家必備用品1

③

③　一鍋到底

我家必備用品2

③

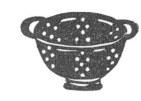

I Love kitchen

②　③

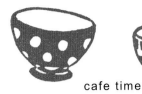
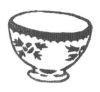

cafe time
④

カフェ

かふぇ

Cafe

來杯咖啡？
④

野餐

Picnic

使便當看起來更好吃

咖啡Menu

OEUF
AUPLAT

FROMAGE

CAFE
LIEGEOIS

碗跟湯匙

湯匙

櫻桃

⑤

來點新鮮蔬菜

green peas

圓滾滾的豌豆

來杯咖啡？

小熊蜂蜜

花開了

圓滾滾的藍莓

Blue Berry

②

9

 可愛的餐具

*
*
*
*
*
*
*
*
*
*
*
*
*
*
*
*
*
*
*
*
*

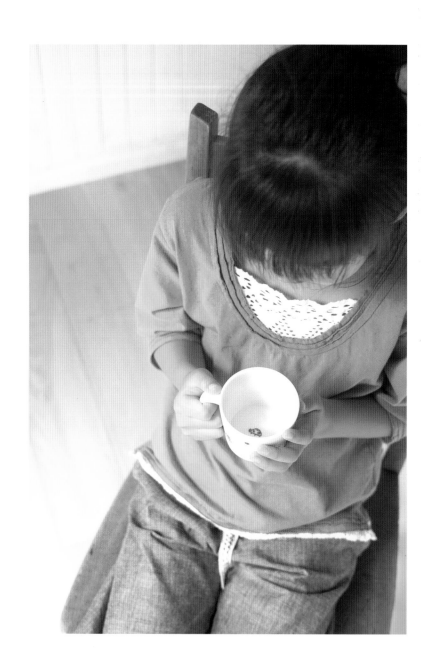

雖然不擅長做菜，卻很喜歡買餐具，

看到可愛的碗或馬克杯總令人雀躍不已，

邊想著要裝盛在這些餐具裡的菜餚邊付錢買下。

也喜歡在朋友來訪時，將家裡佈置成咖啡廳的氣氛來招待他們，

在純白餐具上印上圖案，成為自己獨創的作品，

朋友來時就可以用這些餐具招待他們。

幾個相同的碟子用印章裝飾就會變得很可愛。有了瓢蟲及水珠的印章，就能做出許多變化。印泥須選擇陶瓷專用顏料才行喔！

how to make=71頁

你好 → 我是 → 瓢蟲

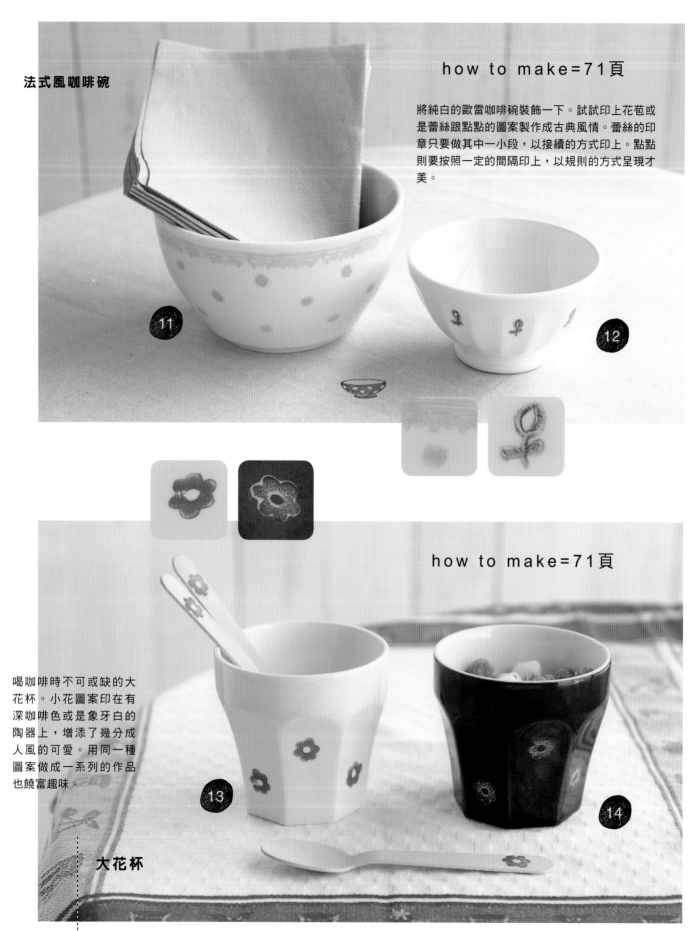

法式風咖啡碗

how to make=71頁

將純白的歐雷咖啡碗裝飾一下。試試印上花苞或是蕾絲跟點點的圖案製作成古典風情。蕾絲的印章只要做其中一小段，以接續的方式印上。點點則要按照一定的間隔印上，以規則的方式呈現才美。

how to make=71頁

喝咖啡時不可或缺的大花杯。小花圖案印在有深咖啡色或是象牙白的陶器上，增添了幾分成人風的可愛。用同一種圖案做成一系列的作品也饒富趣味。

大花杯

B

你好
⑦⑨⑩

C

我是
⑧

A

瓢蟲
⑥⑩

ladybug
⑦⑨

⑦

小憩片刻

小花
⑬⑭

感覺真好
⑪

圓點
⑨～⑪

⑫

晚安

good night

早安

good morning

紅蘿蔔

 咻

我最喜歡了

嗯？！

飄飄蝴蝶

魚兒水中游

花的圖案

三個紅果實

 外出用包包

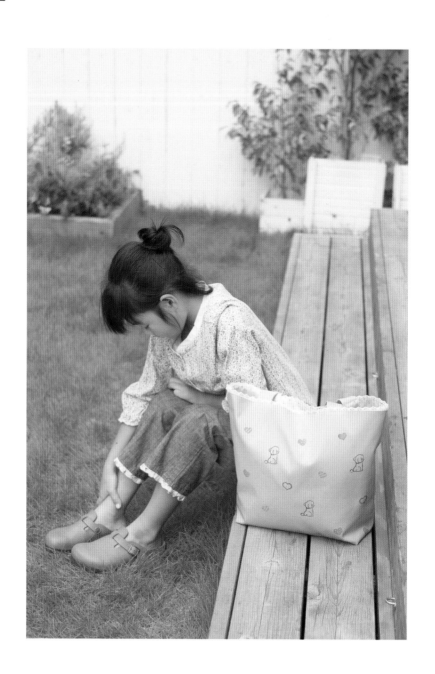

✻✻✻✻✻✻✻✻✻✻✻✻✻✻✻✻✻✻✻✻✻✻✻✻✻

每天我都會穿上鞋子出門。

並不是無所事事到處閒晃,

而是帶著孩子到公園散步,與朋友共進午餐,或是去購物……

與其心不甘情不願,不如開開心心的出門。

做個想帶出門的包包,享受外出的樂趣。

這是每天都會用到的東西，亞麻布料之外，別無他選。為了滿足購物的樂趣，大尺寸是不二選擇。搭配俐落的線條，印章的顏色也使用同一色調。圖案則選用超市中的物品為主。

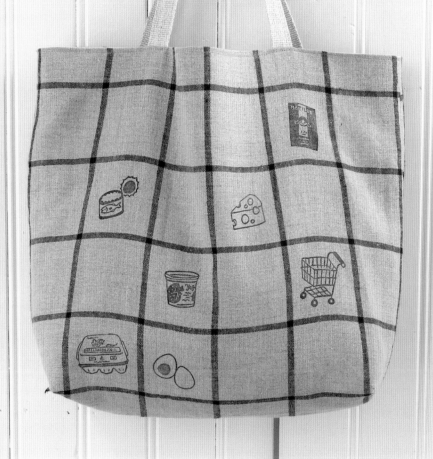

how to make=72頁

逛街散步用包

少女風格的逛街包。可愛的粉紅色底布搭配貴賓狗及心型圖案，邊緣再襯以白色蕾絲。反面用同一個印章做不同的變化，也頗富趣味。

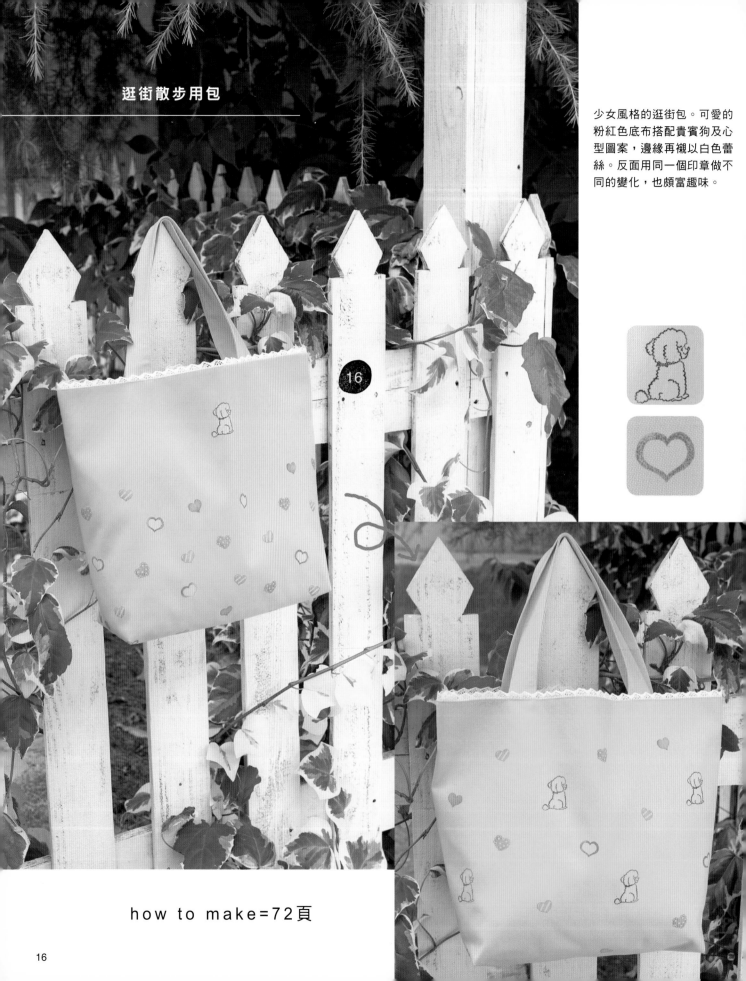

16

how to make=72頁

用帆布做包包，帆布包包的旁邊再掛上一幅畫。以最近流行的夜景作為底圖。將夜景圖案刻成印章，接續地印在包包上。星星則不規則散落夜空。可以背著外出，不用時也可放在房間裡作為擺飾。

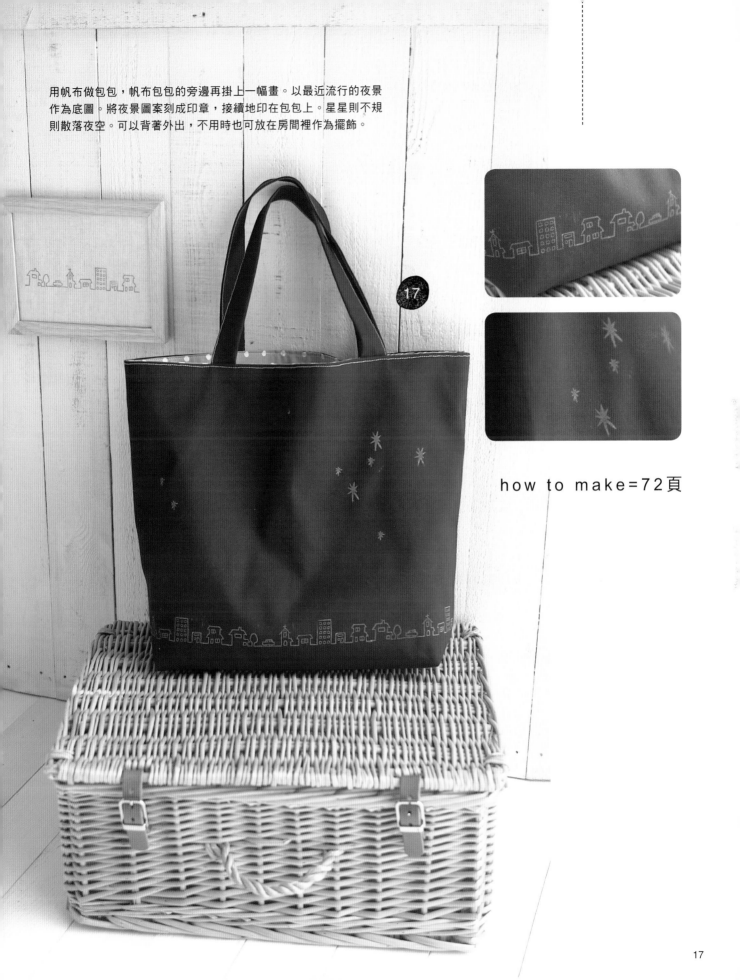

17

how to make=72頁

做成草莓優格

⑮

咕嚕咕嚕

⑮

魚罐頭

⑮

老鼠最愛的起司

⑮

沒忘了買什麼吧？

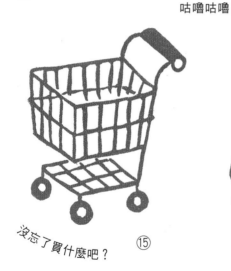

⑮

⑮

⑮

買回家放

冬天必需品

捲筒衛生紙

清涼檸檬水

⑯

小心使用

還沒去散步！

趕快趕快！！

不可或缺

結實累累

今天的午餐

靜夜星空

A

B

⑰

⑰

材料簡介

做了印章後就想蓋在各式各樣不同的物品上。
除了紙張以外，印章也能蓋在各式材料上。
做了印章之後，你想用在什麼地方呢？
何不試試把做成的印章蓋在各種的材料上，成為自己獨創的作品呢？
以下將介紹在印章雜貨的製作中不可或缺的材料。

Fabric 布料

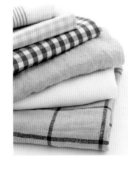

說到印章，一般都是印在紙張上。但其實它也能輕鬆地印在布上。只要使用布用墨水當印泥，再用熨斗熨燙即可。

除了需用熨斗熨燙使顏色不易脫落以外，其他使用方法都與印在紙張上相同。現在之所以會流行自己做印章雜貨，正是因為它可以使用在布料上。

常用的布料為亞麻、棉、棉麻等自然色澤的布料。如果選擇了帆布，就必須思考該如何活用印章的圖案。亞麻或棉質布料中也有織法較細的布料，墨水容易滲透，使印章的圖案能夠清楚呈現。反之，質料粗的布空隙較大，因此印章圖案偶有缺角或是顏色分布不均的情形發生。

如果布料較厚，加上施力不當，須注意多餘的墨水滲出而染到不該染的地方。

——嘗試將印章蓋在每一種布料上也不失為一種好方法。如此一來一定能找到適合自己的布料。

對了！除了自然色澤的布料以外，也可以選用白色墨水印在深色的布料上。

基本上我都是在沒有花樣的布料上印上圖案。在製作雜貨的時候將棉格子布或是小碎花布等的簡單布料搭配上花花綠綠的可愛造型圖案。還有，在市售的布料上蓋上印章，不但簡便又能享受蓋章的樂趣。

活用印章的圖案，選擇墨水顏色或是布料花色是最令人興奮又開心的事。

Wood 木材

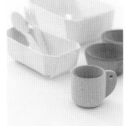

你可能會想「還能印在木材上啊？」，不過它跟紙一樣，與墨水的密合度出乎意料的高。這些是最近常見的木製免洗餐具，這些餐具可說是最貼近生活的木製品。我們也能在這些餐具上輕鬆蓋上印章。在木製免洗湯匙或刀子的握把上蓋上小小的圖案，開party時它

們就能派上用場。用零碎的木材做成簡單的掛勾，蓋上印章，就是一種新的創意。白木雖然很適合水性印泥顏料，但是不耐水是缺點。已塗有塗料的木材記得要使用速乾型油性墨水。但需要注意的是，它的耐水性稍微差了一點。

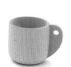

Paper 紙

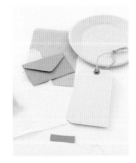

將印章蓋在紙上，是最普遍的做法。

素底的信封信紙蓋上同一款花樣的圖章，使它成為自己的獨創作品。

只需一點巧思加工就能變成愛心滿滿的信紙。

我偏愛自然色系的紙，或是牛皮紙、半透明的玻璃紙、描圖紙也不錯。

使用咖啡色或黑色的墨水便能製成具成熟風格的作品，而且看起來不像是手工做的。

紙張用墨非常的多樣化，因此在這些微妙的色彩當中，可以選擇與圖案及底紙相配的顏色，也可以選擇稍微大膽的配色方式。

一個印章能夠反覆多樣化的使用，這就是它的的樂趣所在。

蠟紙或玻璃紙只要使用油性墨水就ok了。

做了印章之後不曉得要蓋在哪裡嗎？先試試最常使用的紙張。

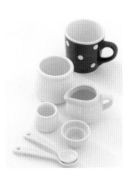
Tableware
餐具

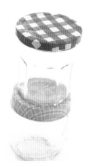

純白的餐具代表高雅，但你不覺得在這些餐具上印上小圓點，成為自己獨創的作品充滿樂趣？蓋上圖案然後放到窯裡加熱，輕鬆就能完成。

使海綿吸附陶器用顏料，然後將印章蓋在自己喜歡的餐具上。再放到一般家庭用的烤箱中加熱就可以做出獨一無二的作品。是不是簡單又方便呢？在餐具上蓋上具有自我風格的印章，呼朋引伴到家裡來喝下午茶，一定能玩得很盡興的。

Bottle
瓶瓶罐罐

我很喜歡收集可愛的果醬空瓶或是保存容器，所以在不知不覺中累積了很多瓶罐。不只是因為覺得很可愛而蒐集，而是想著要怎麼使用這些瓶瓶罐罐，也是樂趣之一。

無論是做果醬或小點心分送朋友，還是釦子、緞帶的收納，這些可愛的罐子也兼具實用性。

使用速乾油性墨水就可以在這些瓶罐子上蓋上印章。

在裝有欲分送給朋友禮物的瓶子上蓋上幾個印章，也能夠成為創意的禮品。

裝釦子、緞帶的罐子上也可分別蓋上印章，代替原本小雜物標籤的用法。空瓶不只可用於收納，稍微加工一下也能有多種用途。

Remake
市售品的加工

布料的裁縫、漂亮的構圖……一想到這個就覺得做手工藝好難。

不過，有些東西只要稍微加工一下就能成為獨一無二的作品。

而且能讓我們輕鬆體會手工藝的樂趣。

素面的簡單布料或是女性朋友喜愛的短襯衣等都能拿來加工。

我總覺得日常生活中有許多東西上如果多加個什麼的話一定會更可愛。

把這些東西找出來，試試蓋上幾個印章，就能成為絕無僅有的作品。

如此一來，看了也會很有成就感。

不要一開始就想說要做個大作品，試試從小小的印章加工開始吧！

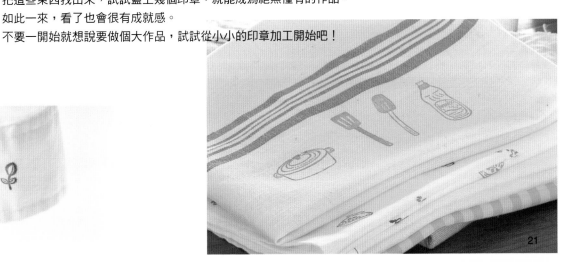

搖身一變，可愛立現

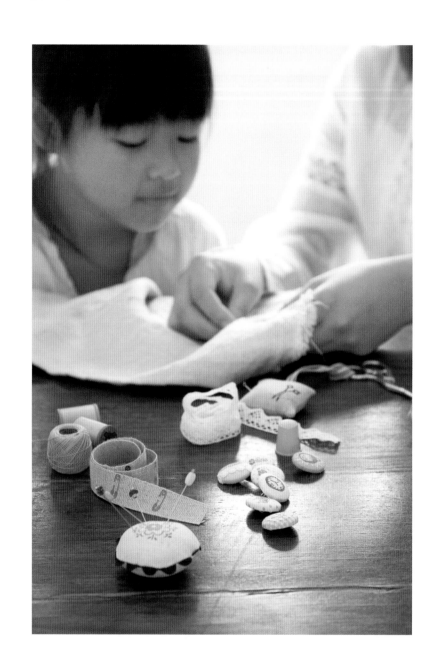

用布做雜貨。一看到布，各式各樣的思緒便一起湧上心頭。

布、蕾絲、釦子……裁縫用品，都可以給我們許多靈感。

小碎布也是主要的材料之一。

針線盒當中，裝滿各色心愛的用具。

裁縫用品對我而言是不可或缺的日用品。

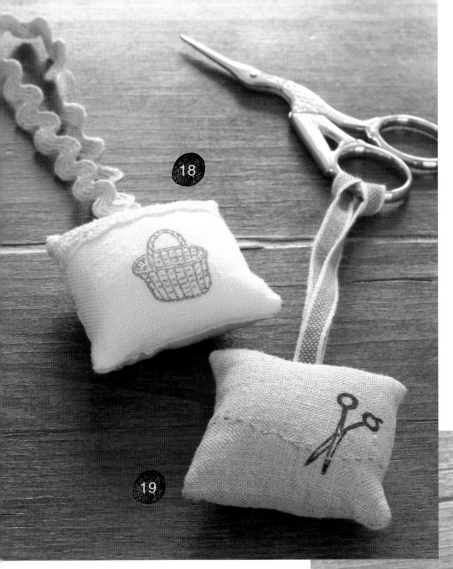

剪刀包

愛搞失蹤的小剪刀，要用的時候偏偏找不到。只要用剪刀包將它套上，就不怕它不見了。簡單的蓋上一個印章保證可愛，或是你也可以加上縫線、蕾絲邊，讓它變得更別緻。當做針插來使用也很方便。

how to make=74頁

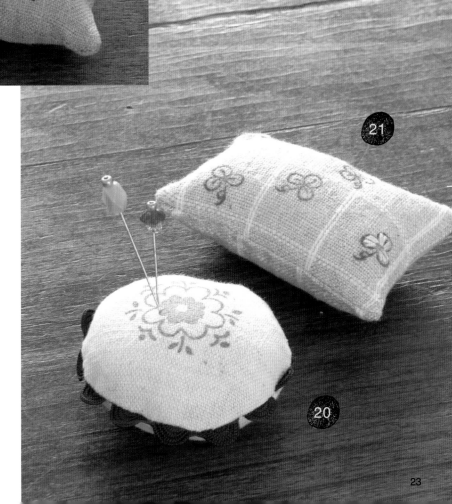

針插

即使已經有好幾個了，還是不滿足。它是做手工藝時不可或缺的用具。亞麻方格布做成的針插隨意的蓋上酢漿草的圖案，有些葉子加上刺繡，看起來更別緻。圓形的針插，在邊邊縫上波浪，只要在上面蓋上一個大大的圖案即可。

how to make=74頁

喜歡蒐集釦子，因此越集越多。製作包釦也是樂趣之一，配合布的顏色蓋上印章，或是紅配綠也很可愛。另外還可以加上刺繡或是彩條。

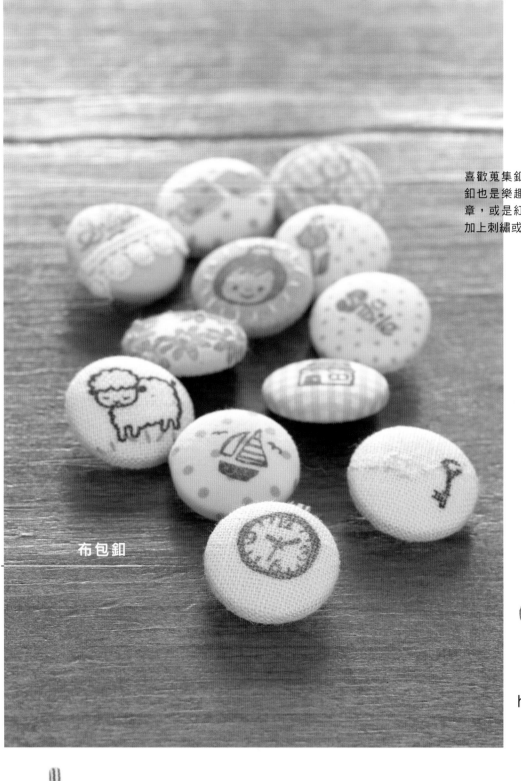

布包釦

how to make=75頁

 22 **23** **24** **25** **26** **27**

 28 **29** **30** **31** **32** **33**

自我風

在自己作品或小孩子的東西上縫上屬於自己的
標記。做法很簡單。在亞麻或棉的布條上有間
隔用印章蓋上自己喜愛的圖形，剪開來使用。
製作時很有趣，成品也可以拿來當作裝飾品。

how to make=75頁

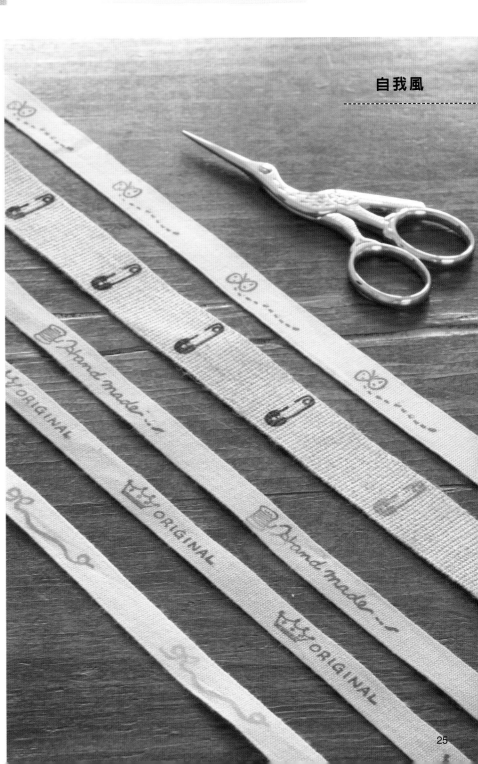

㉟

奶奶的縫紉機

打上屬於自己的標記吧

㊱ Hand made...

㊲ ORIGINAL

㉞

㊳

縫線

⑱

Love basket

simple sewing

幸福的記號 ㉑

⑲ 不可或缺

可愛小物品大集合

㉜ 花開了

㉒ 滴答滴答

㉝ 嘎嘎

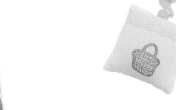

㉓ 帆船搖搖晃晃　　心愛的傘

㉚ Smile

smile　smile!

㉘ Sweet

㉖

小房子

HOME

HOME

樹

可愛小物品大集合2

㉙
嘻嘻

㉔
別忘了我

㉛
雨天沒煩惱

㉗
小花

㉕
小羊瑪莉

鄉愁

橡實

THANK YOU

感謝的心

doughnut!

嗯嗯

到太空去

飛啊！

小褲褲

小鞋子

咧

我的杯子

我的小雞

鉛筆

女孩　　男孩

蹦蹦跳

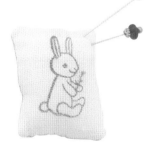

我的小貓

Mon Chaton

bee

mouse

27

美麗好心情

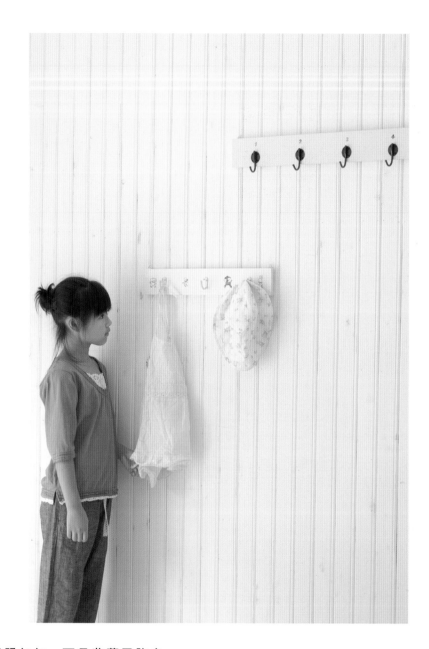

*
*
*
*
*
*
*
*
*
*
*
*
*
*
*
*
*
*
*
*
*
*

我喜歡帽子跟包包，而且收藏了許多。

跟著季節變化，陪我出門的帽子、包包也有所不同。

每天會用到的就吊在掛勾上，不是當季的就收在櫃子裡。

小朋友的掛勾上，蓋上醒目又可愛的圖案，

如此一來，他們也會記得使用完就掛好喔！

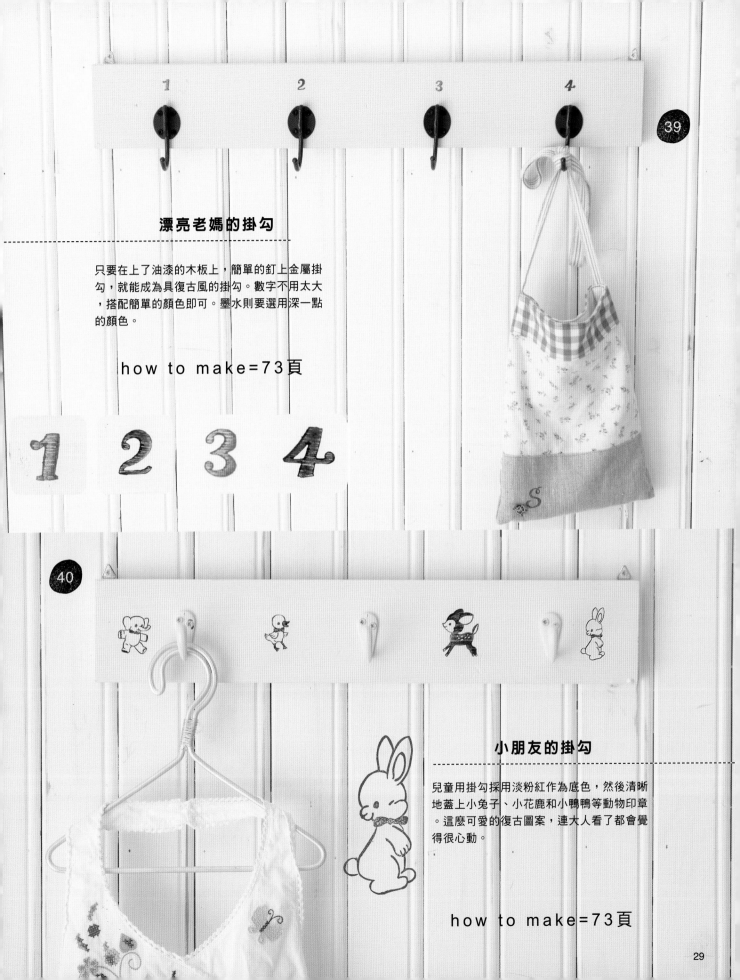

漂亮老媽的掛勾

只要在上了油漆的木板上，簡單的釘上金屬掛
勾，就能成為具復古風的掛勾。數字不用太大
，搭配簡單的顏色即可。墨水則要選用深一點
的顏色。

how to make=73頁

小朋友的掛勾

兒童用掛勾採用淡粉紅作為底色，然後清晰
地蓋上小兔子、小花鹿和小鴨鴨等動物印章
。這麼可愛的復古圖案，連大人看了都會覺
得很心動。

how to make=73頁

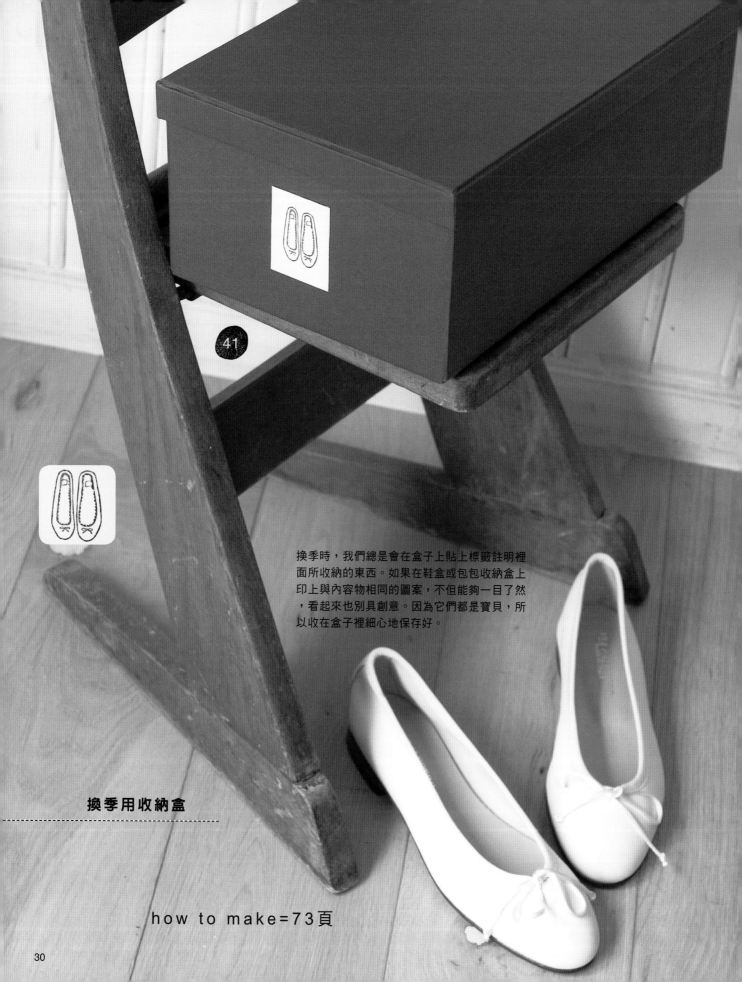

41

換季時，我們總是會在盒子上貼上標籤註明裡面所收納的東西。如果在鞋盒或包包收納盒上印上與內容物相同的圖案，不但能夠一目了然，看起來也別具創意。因為它們都是寶貝，所以收在盒子裡細心地保存好。

換季用收納盒

how to make=73頁

＊＊＊＊＊＊＊＊＊＊＊＊＊＊

○內的數字是前面出現過的作品編號

兔子　　　　　　　　　　　　熊熊　　　小花鹿

鴨鴨　　　　　　　小象

⑩　　　　⑩　　　　　⑩　　　森林中的好朋友　　　　⑩

我的寶貝　　　　　　等待夏天　　　　　一到冬天啊…

㊶

基本款提袋

沒忘了什麼吧？　　　　　　　　會自己穿嗎？

你會數釦子嗎？　　　　　　會自己戴嗎？

流行的…

abcd　　　ABCD　　時髦的……

可愛小花1朵2朵3朵4朵……

數字排排站

1 2 3 4　　　

㊴

白襯衫上的花紋

*
*
*
*
*
*
*
*
*
*
*
*
*
*
*
*
*
*
*
*
*

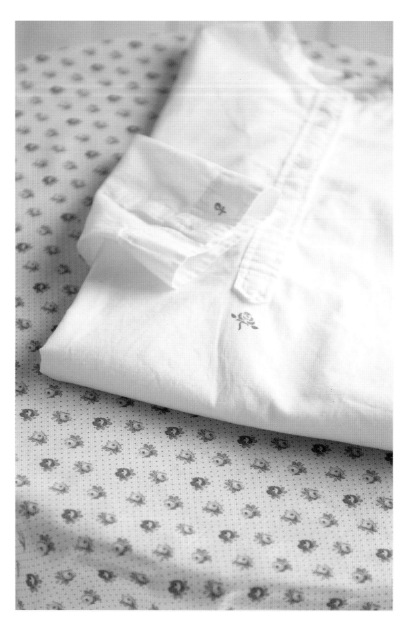

打開衣櫃，映入眼簾的盡是白襯衫。每一件白襯衫的款式都不相同，或是有些微的顏色差異。稍微注意一下你會發現，衣櫃裡的白襯衫越來越多。但是也有些在不知不覺中被忽略了。你可以把它們拿出來，再稍微加工一下。簡單就能做出一件「吸引人」的衣服，白襯衫也能有很多變化。蓋上自己喜愛的圖案，設計一下，當作居家服來穿也非常實用喔！如果在家的時候有許多特別可愛的居家服可穿，一定會感到很開心。

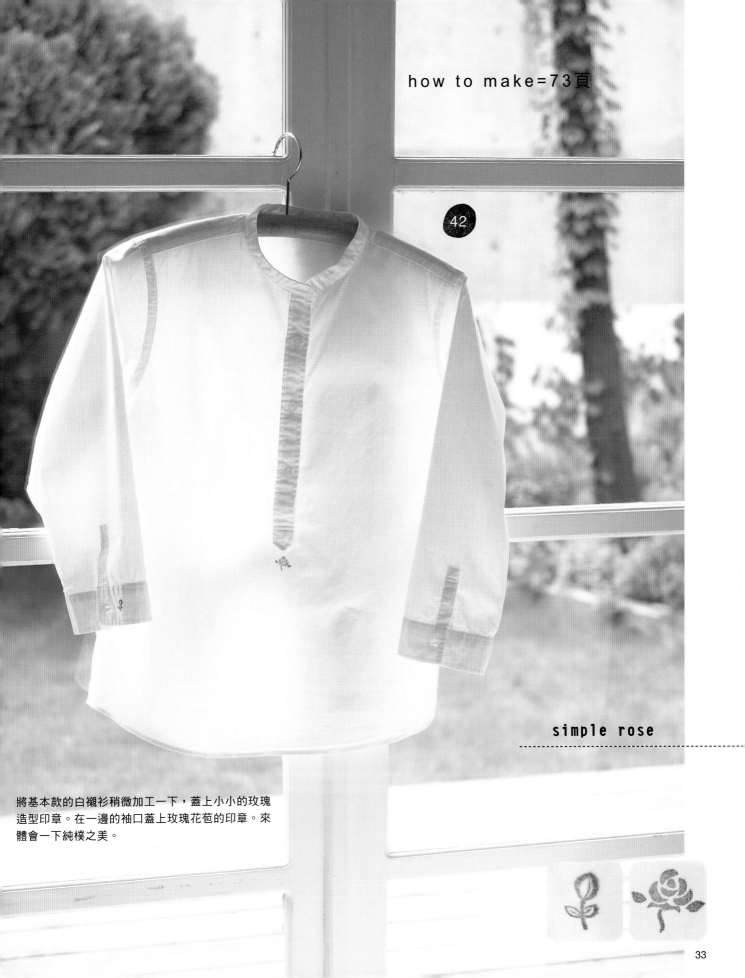

how to make=73頁

42

simple rose

將基本款的白襯衫稍微加工一下，蓋上小小的玫瑰
造型印章。在一邊的袖口蓋上玫瑰花苞的印章。來
體會一下純樸之美。

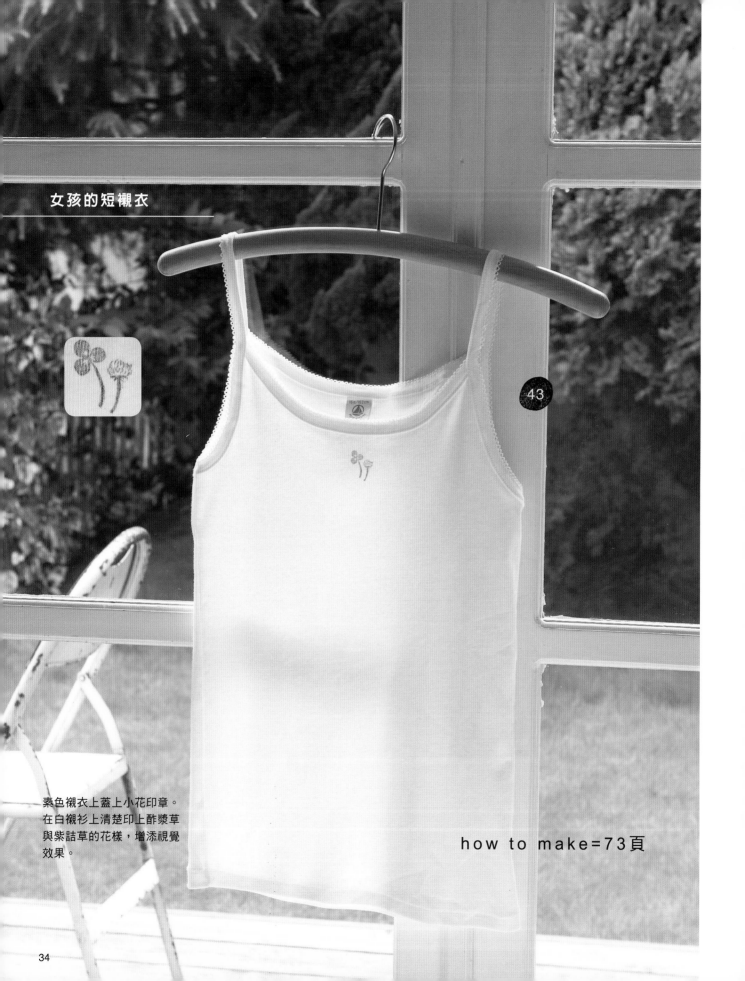

女孩的短襯衣

素色襯衣上蓋上小花印章。
在白襯衫上清楚印上酢漿草
與紫詰草的花樣，增添視覺
效果。

how to make=73頁

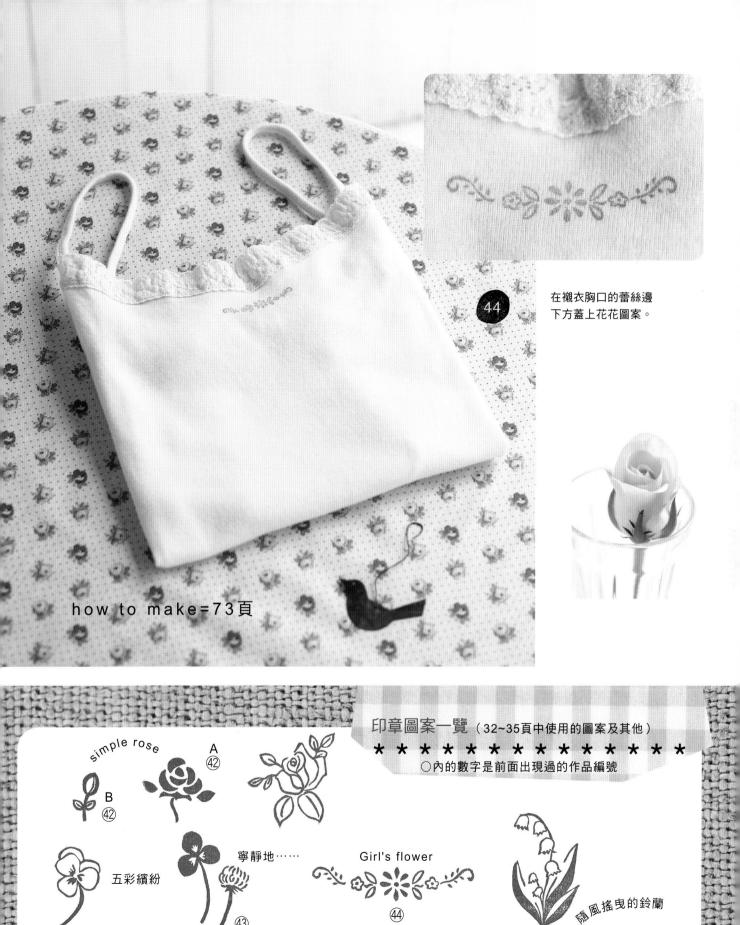

在襯衣胸口的蕾絲邊
下方蓋上花花圖案。

44

how to make=73頁

how to make=73頁

印章圖案一覽（32~35頁中使用的圖案及其他）
＊＊＊＊＊＊＊＊＊＊＊＊＊＊＊＊＊
○內的數字是前面出現過的作品編號

simple rose

A
42

B
42

五彩繽紛

寧靜地……

43

Girl's flower

44

隨風搖曳的鈴蘭

35

★ ★ ★
圖案簡介

在想印章圖案的時候，最有參考價值的就是周遭的小東西了。
手邊的小雜貨常常會為我們帶來靈感，
看到這些小物品，心情就會好起來。
如果能讓它們進入印章世界裡，然後做出自己獨創的作品，自己看了也會很開心。
在此，我向大家介紹一下平時帶給我靈感的小雜貨。

Package
包裝材料

我常受到包裝的吸引而忍不住買下餅乾或食品。但最吸引我的是復古風的包裝。

為什麼它們這麼有魅力呢？因為那些有創意的文字、顏色都縮小在一個包裝上面。為了吸引你把它們買回家，或是成為你目光的焦點，這些包裝都蘊含了設計者無限的創意。

我家裡收藏了許多裝飾用的包裝材料，這些美妙小世界也能透過印章呈現在你自己的世界裡。

Kitchen
廚具

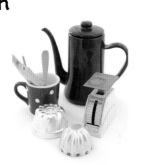

雖然我不是每天對廚房的家事都精力充沛，但是看到喜歡的廚具還是會將它買回家來。一看到果凍、布丁、蛋塔的模型就令人雀躍不已。收在櫥子裡的馬克杯或是不知不覺間增加的餐具，如果也能變成印章的圖案，蓋在別的地方應該也會很可愛吧！每天沉浸在雜貨堆裡的我，已經分不清究竟是想把它們買回來使用呢？還是買來當印章的參考圖案了。

Basket
提籃

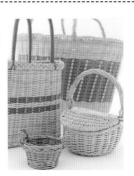

我家有許多大大小小不同形狀不同用途的提籃。其中有收納用的提籃，也有外出用的購物提籃，還有純粹當作擺飾用的提籃。

它樸素的造型與平易近人的價格是使人鍾情的主要原因。

提籃要畫出細膩的編織狀態是很困難的一件事。構圖的時候一筆一畫仔細描繪，就跟編織提籃一樣需要耐心與心無旁騖才能達成。

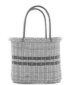 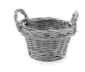

Book
圖畫書

我一直以來都在收集復古圖畫書。最喜歡有小朋友的圖畫或是動物圖畫的圖畫書。泛黃的紙張與舊時代的印刷令人欣然神往。看到生動的圖畫或舊時代的小雜貨，常會猜想「這是哪個年代呢？」

看了圖畫書自然而然的就想要將舊時代的東西傳達給孩子，任何時代想傳達的東西都是不變的。自己也開始想要畫一些平易近人的圖畫讓大家欣賞。

child
兒童用品

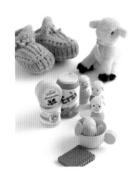

只要是嬰兒或兒童的用品，不論顏色、大小如何，看起來都很可愛。
自從生了小孩以後，兒童用品變得觸手可及。有些兒童用品的顏色不太適合大人，也有些動物的圖案太可愛了，會讓人覺得太孩子氣。

我不只是想做小朋友喜愛的東西，也想嘗試製做以大人的眼光來看覺得還不錯的兒童用品。國外的兒童用品或是五顏六色的復古玩具，它們獨具創意的配色也能成為你用色的參考。

sewing
縫紉用品

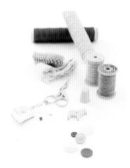

縫紉用品是作手工藝時不可或缺的。這些用品也分為兩個種類，一種是具有實用性的，另外一種外表看起來賞心悅目。如果實用的縫紉用品又加上很棒的設計那是最好不過了，但偏偏這樣的東西少之又少。
如果在針線盒裡放入一些會使自己看了

開心的東西，那麼說不定會浮現一些靈感。例如可以放一些漂亮的扣子或縫線之類的東西。還有當初抱著「搞不好哪一天會用到」的心態而買回家的用具卻一直沒有機會派上用場，就讓它一直躺在那裡好像也不錯。

flower
花

很大朵看來很豪華的花不是時時可用，小巧的花朵才是生活中不可缺少的裝飾。生活週遭有動植物的話，自然而然心情也會變得很好。
自然的形狀、色彩，與生俱來的美，看到花草生氣昂然地開著，自然地就能療

傷止痛。
花的圖案不論用在什麼地方都很適合。摘一棵路旁的酢漿草或是庭院裡的小花，試著描繪看看！說不定你會對習以為常的事物有新的發現。

 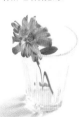 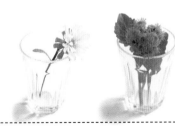

fruit
水果

素描時最常畫的就是水果了。水果總是能讓我們感受到季節的變化。水果也是很能搭配日常生活用品的圖案。
各季節所使用的布料和廚具，都少不了水果的圖案。水果跟花一樣都是自然界充滿美感的東西，所以只要一眼就能看

出它們特有的顏色或形式，是製作印章時不可或缺的題材。
到市場購物時，看到一排排的水果就能感受到四季的變化。我通常在回家的路途上就開始構想，「等一下要做這個，還是做那個好呢？」。

一天的開始～～餐墊

*
*
*
*
*
*
*
*
*
*
*
*
*
*
*
*
*
*
*
*
*
*
*
*
*
*
*
*
*
*

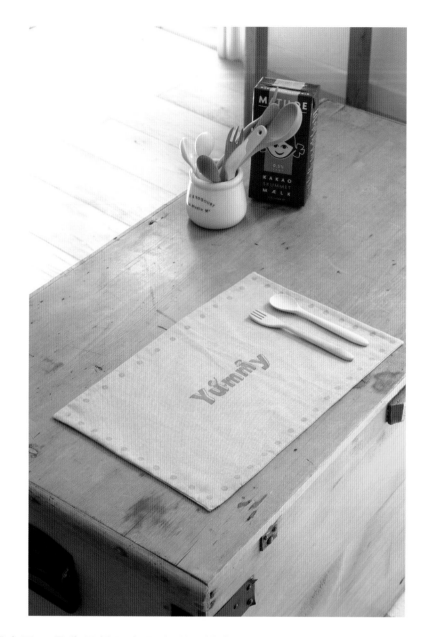

咖啡歐雷配土司，是我早餐固定要吃的兩樣東西。土司有時候塗上果醬，有時候塗上蜂蜜，有時候也會搭配蛋或沙拉一起吃。為了讓孩子一整天精神飽滿，我會為他們準備早餐。早上時間雖然總是匆忙，吃一頓豐富早餐還是很重要的。

木製餐具/ quatre saisons tokyo 提供

匆忙的早晨……

早餐時舖上紅格子餐墊，為今天打氣。在格子布上任意地縫上印有可愛圖案的亞麻布。如果再縫上一個可以放餐具的袋子，就能兼具實用性。

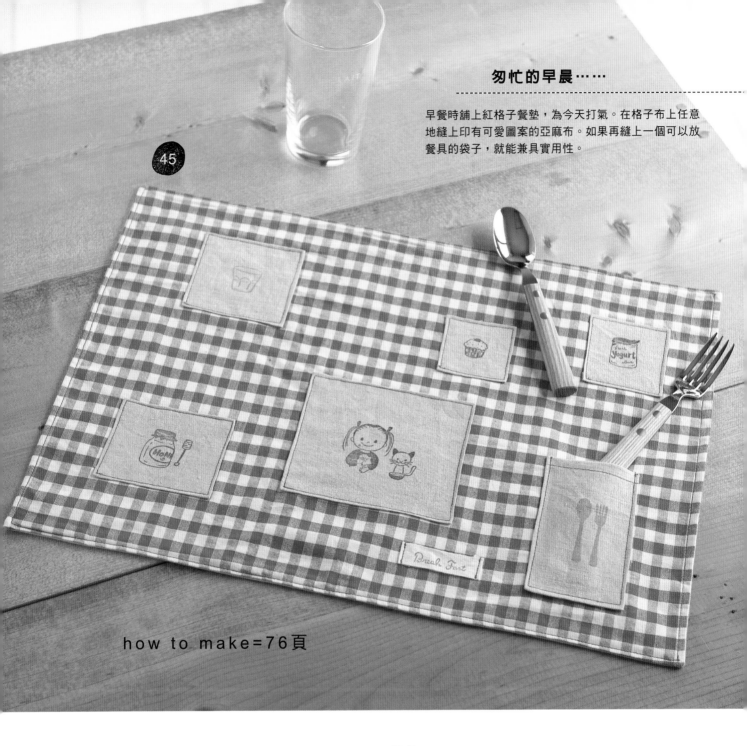

45

how to make＝76頁

玻璃杯（LAIT）、DAN蛋糕叉子、DAN茶匙/ quatre saisons tokyo提供

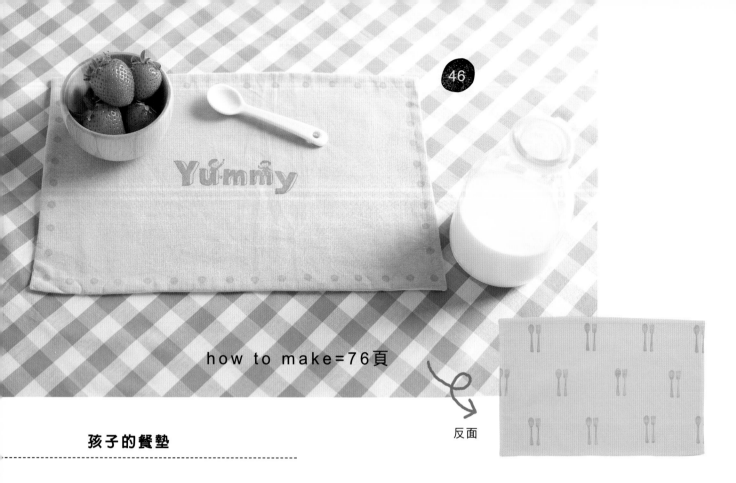

46

how to make=76頁

反面

孩子的餐墊

47

讓孩子從小就有快樂的用餐時光，特製的餐墊是必備品。尺寸小巧一點，放置餐具的袋子則要做大一點。如果用餐時有一個孩子喜歡的餐墊，相信他們也會禮儀端正的用餐。印章當然也要選用適合小朋友年紀的圖案。

反面

how to make=76頁

牛奶罐/ quatre saisons tokyo提供

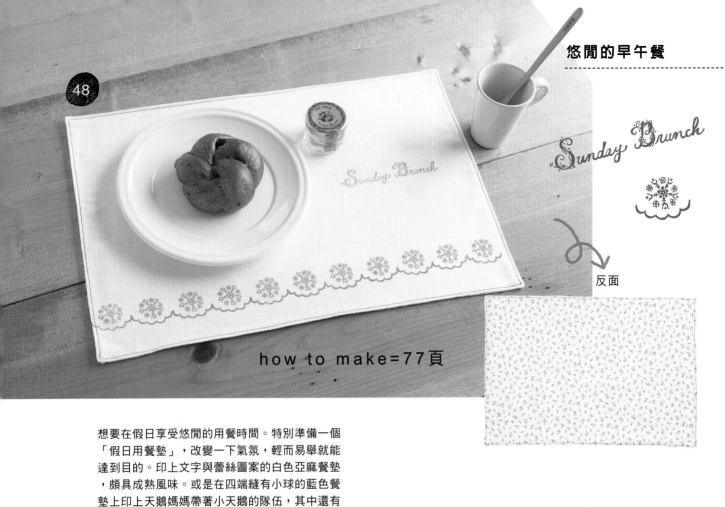

48

Sunday Brunch

反面

how to make=77頁

想要在假日享受悠閒的用餐時間。特別準備一個「假日用餐墊」，改變一下氣氛，輕而易舉就能達到目的。印上文字與蕾絲圖案的白色亞麻餐墊，頗具成熟風味。或是在四端縫有小球的藍色餐墊上印上天鵝媽媽帶著小天鵝的隊伍，其中還有一隻小天鵝回頭往後看，真是可愛！

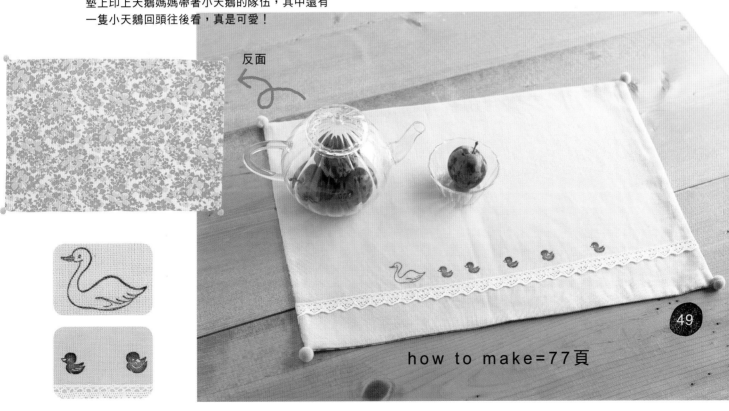

反面

49

how to make=77頁

圓形餐盤、蓮花造型壺、蓮花平底杯/ quatre saisons tokyo提供

✱ ✱ ✱ ✱ ✱ ✱ ✱ ✱ ✱ ✱ ✱ ✱ ✱ ✱

○內的數字是前面出現過的作品編號

餐餐在一起

㊺

稠稠甜甜的HONEY

㊺

我的專用玻璃杯

㊺

Break Fast

早餐
㊺

喜歡硬硬的麵包

包裝好可愛，買了！

㊺

㊺

媽媽的手做蛋糕

㊻

點點

㊽

Sunday
㊽

可以晚起的假日一切都很優雅

Brunch

整齊擺好

元氣的一餐
㊻

Dinner

晚餐

Lunch

午餐

㊺ ～ ㊼

⑰

啊~~翻倒了!

悠閒地、慢慢地...

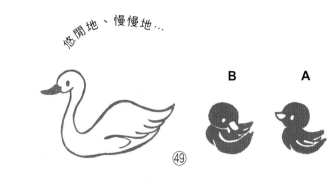

⑲

B　　**A**

B　　**A**

⑰

𝓃ℴ𝓃

金三角牛奶

塞進嘴裡

郵差先生

軟軟的麵包

警察伯伯

消防車

甜點是冰淇淋耶!

獨處時光～～杯墊

* *

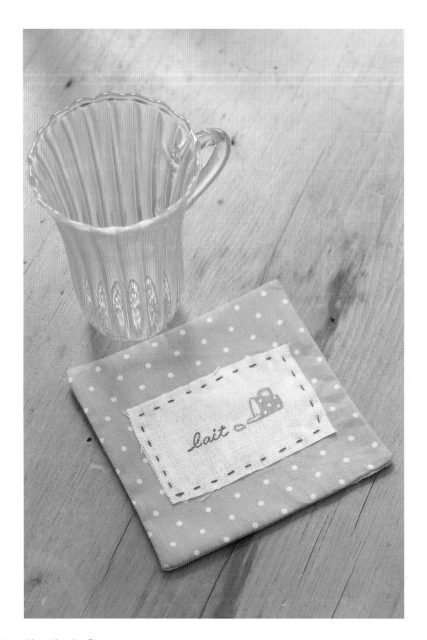

孩子入睡後，悠閒地喝杯咖啡。

或是端一杯飲料到辦公桌上……

獨處的時光總是少不了飲料。

為了不使桌面或是紙張沾濕，杯墊是必要的。

而且，選用杯子的過程充滿迷人的樂趣。

享受悠閒的時光是保持每天心情愉快的秘訣！

玻璃馬克杯/ quatre saisons tokyo提供

印章圖案一覽 （44~47頁中使用的圖案及其他）

* * * * * * * * * * * * * *

○內的數字是前面出現過的作品編號

亞麻布與印花布組成的杯墊。不同的時段換用不同的杯墊，可以輕鬆轉換氣氛與心情。蓋在杯墊上的印章也要選用適合各種時段的圖案。印泥則要選用能夠搭配印花布的色彩。

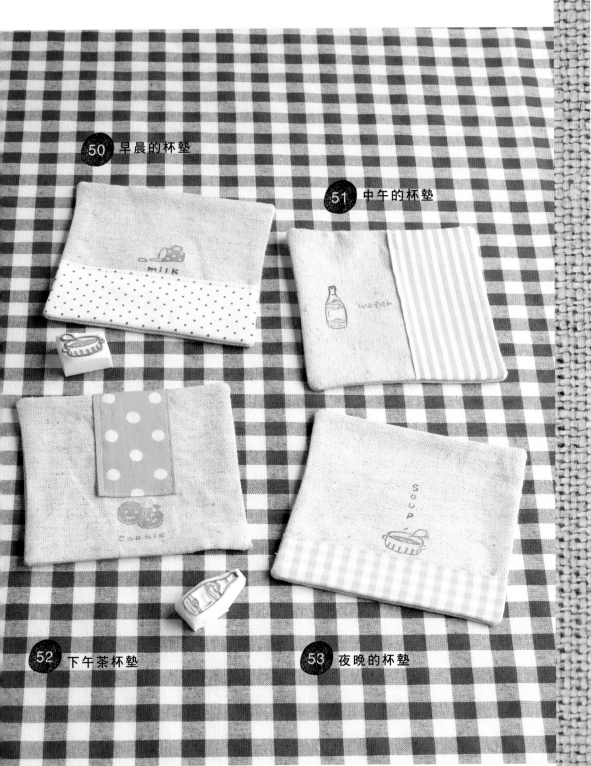

50 早晨的杯墊

51 中午的杯墊

52 下午茶杯墊

53 夜晚的杯墊

⑤⑤④
咕嚕咕嚕

⑤ milk

清涼暢快

⑤①⑤⑤

water ⑤①

卡滋卡滋

⑤②⑤⑥

cookie ⑤②

⑤③⑤⑦

熱騰騰的

soup ⑤③

45

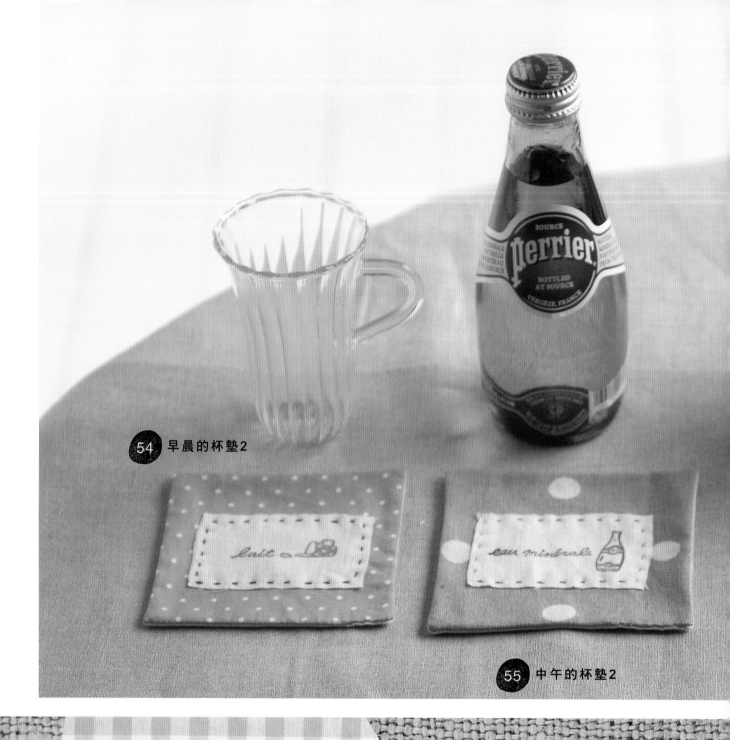

54 早晨的杯墊2

55 中午的杯墊2

印章圖案一覽 （46~47頁中使用的圖案及其他）

*** * * * * * * * * * * * * ***

○內的數字是前面出現過的作品編號

lait 54

eau minérale 55

how to make＝79頁

在剪成四角形的素亞麻布蓋上印章，然後縫在喜歡的印花布上。印章圖案雖然與45頁杯墊1的圖案相同，但是做法卻大異其趣。印上法文看起來更具成熟韻味。

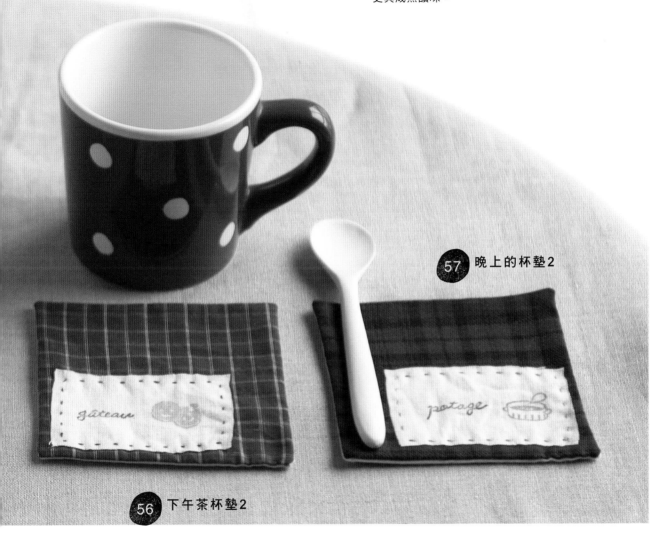

57 晚上的杯墊2

56 下午茶杯墊2

gâteau 56

potage 57

空瓶也要好好保存

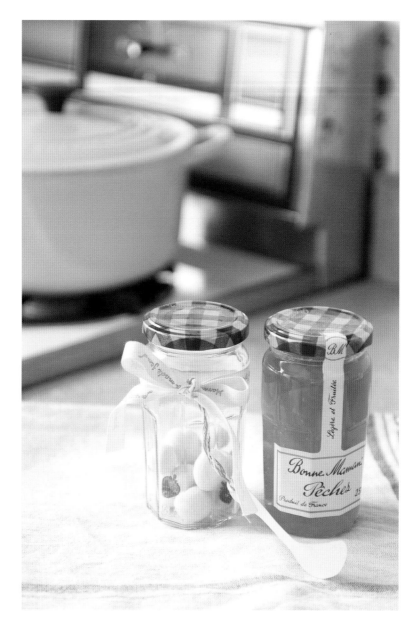

可愛的瓶子裡裝著調味料或是果醬。

我會因為喜愛某個瓶子而掏錢買回家。

運氣好的話，裡面的東西一下子被吃光，馬上就能使用瓶子。

不過，總有運氣差，遲遲無法如願的時候。

有時候正想丟掉瓶子的時候，卻發現它越看越可愛⋯⋯

我現在裝釦子的瓶子其實本來是個咖啡罐。

只要在瓶上蓋幾個可愛印章，就能把心愛的東西放進裡面。

高的瓶子拿來插小花小草最適合不過了。光擺一個也很可愛，或是陳列數個也不錯。印章蓋在瓶子上的感覺也有別於蓋在布料或是紙上。為了陪襯花朵，印章可以選用深沉一點的顏色。

how to make＝70頁

58

59

（蕾絲淺盆/ Arrivee et Depart提供）

這是玻璃・木頭專用顏料，耐水性稍差，所以盡量不要用力擦它。

好東西與好朋友分享

我每次發現好吃的點心就想跟朋友分享。這個時候，瓶子就能派上用場了。選擇合適的印章，然後貼上標籤或是繫上緞帶，就能變身成為可愛的禮物。放入自製的點心或是果醬也很棒喔！

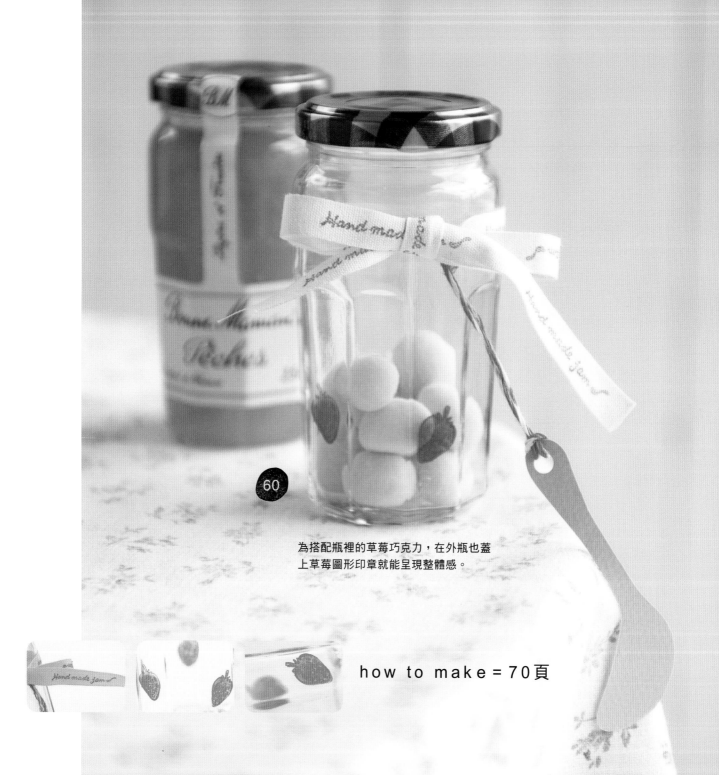

60

為搭配瓶裡的草莓巧克力，在外瓶也蓋上草莓圖形印章就能呈現整體感。

how to make＝70頁

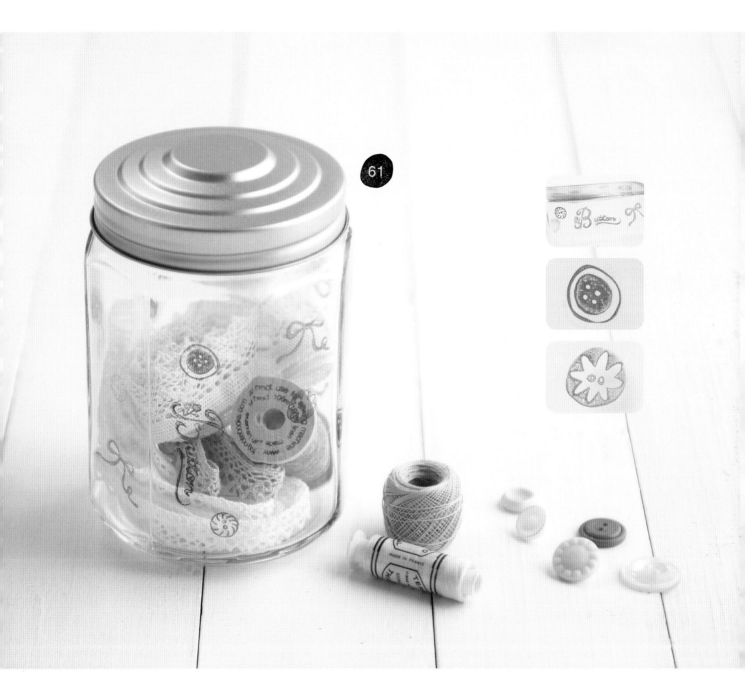

將自己寶貝的鈕扣、蕾絲、裁縫用具等收納於大型透明
空瓶內,看來更多采多姿。

how to make = 70頁

*** * * * * * * * * * * * * * ***

○內的數字是前面出現過的作品編號

小花

B
⑥

亮晶晶的寶石鈕釦
⑥

⑥

A
⑥

好東西與好朋友分享

⑥

⑥

Hand made jam ⑥

柳橙

一叢小花

輕飄飄的緞帶 ⑤⑨ ⑥

將常用的文字刻成印章，
將它組合成你想表達的語言，自由地發揮吧！

ABCDEFG
HIJKLMN
OPQRSTU
VWXYZ

myroom

abcdefg
hijklmn
opqrstu
vwxyz

あ　い　う　え　お
か　き　く　け　こ
さ　し　す　せ　そ
た　ち　つ　て　と
な　に　ぬ　ね　の
は　ひ　ふ　へ　ほ
や　　　ゆ　　　よ
ら　り　る　れ　ろ
わ　　　　　　　を　　ん

1234567890・※/@:つ

ありがとう
Thank You
merci

53

把書放在隨手可及之處

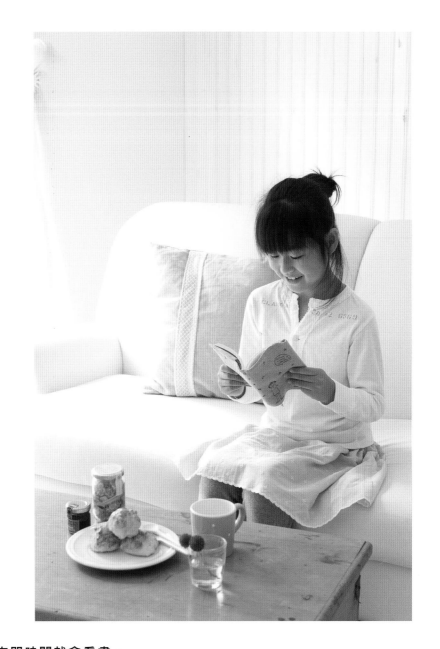

* *

我只要有空閒時間就會看書。

小孩午睡時、搭電車時⋯⋯

即使只是短暫的片刻，

只要翻開書本，我就感覺輕鬆，心情愉快。

在家就把書丟在沙發的扶手上，

出門時就把書塞進包包裡。

套上有自我風格的書套，不光是保護書本，也可用來調劑身心。

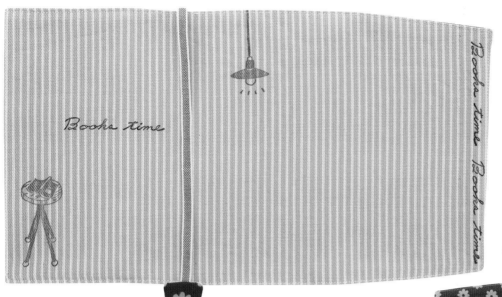

62

how to make = 80頁

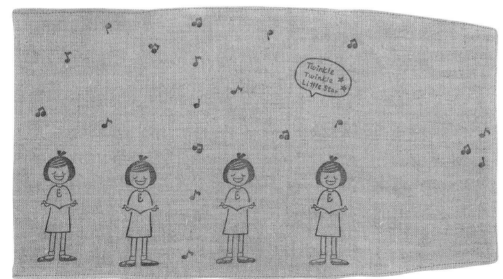

63

最近我比較喜歡的自製書套有兩種。分別是條紋底的布蓋上板凳或吊燈等富有居家風格的圖案，以及素面布印上小女孩很高興地在唱歌的圖案。居家風格書套的書籤上可以蓋上馬克杯的圖案，而小女孩書套的書籤則可以蓋上音符的圖案。

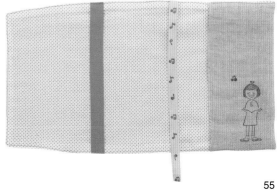

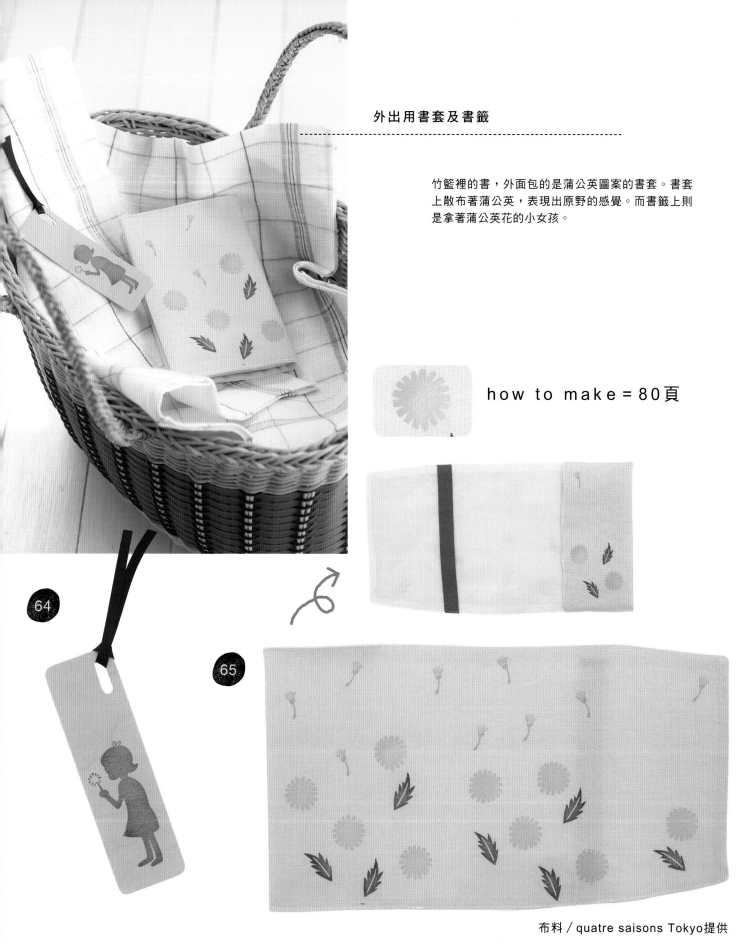

外出用書套及書籤

竹籃裡的書，外面包的是蒲公英圖案的書套。書套
上散布著蒲公英，表現出原野的感覺。而書籤上則
是拿著蒲公英花的小女孩。

how to make＝80頁

64

65

布料 / quatre saisons Tokyo提供

明亮的燈光……

以及自己喜歡的馬克杯……

再加上一本書，令人感到無上的幸福。　62

輕飄飄的種子

64

62

Books time

等待黃色的春天　64

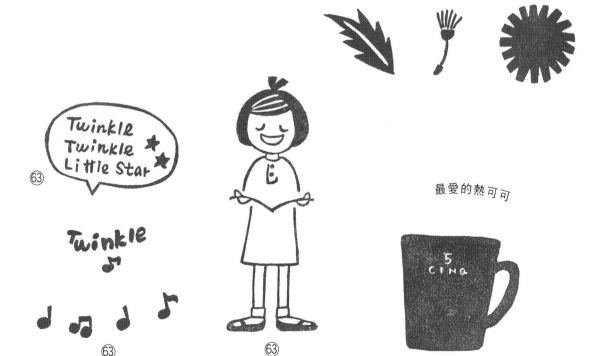

Twinkle
Twinkle
Little Star

63

Twinkle ♫

♪ ♪ ♪

63

5
cina

最愛的熱可可

63

一閃一閃亮晶晶

想寫信嗎？

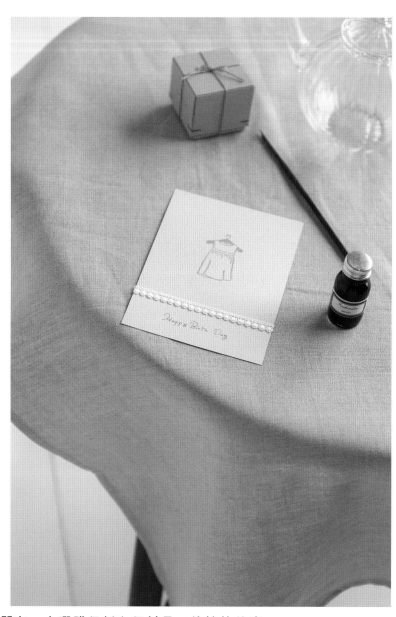

* *

為突然想起的朋友，去選購信紙和信封是一件愉快的事。

在信封上加蓋一些季節性或是對方喜歡的圖案。

印章最適當的用途是蓋在紙上。

運用這樣的優點，寫一封獨一無二的信。

想將E-mail所無法取代的優點延續下去。

墨水、畫筆 / quatre saisons Tokyo 提供

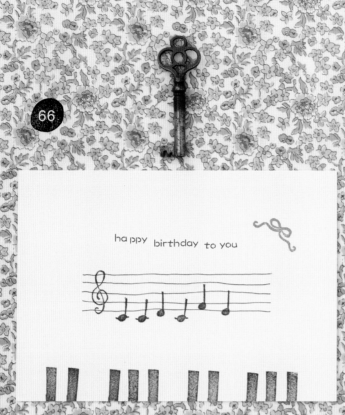

how to make＝78頁

彷彿能聽見生日快樂歌的鋼琴卡片，以及印有洋裝的可愛卡片。
琴鍵只要利用長條型的印章排列即可完成。
洋裝卡片可以用蕾絲裝飾，顯得比較秀氣。

印章圖案一覽 （58~59頁中使用的圖案及其他）

＊＊＊＊＊＊＊＊＊＊＊＊＊＊
○內的數字是前面出現過的作品編號

可愛的洋裝

緞帶 66

琴鍵 66

一根蠟燭

一口氣把它吹熄吧！

音符 66

高音譜記號 66

67

Happy birthday!

Happy birthday

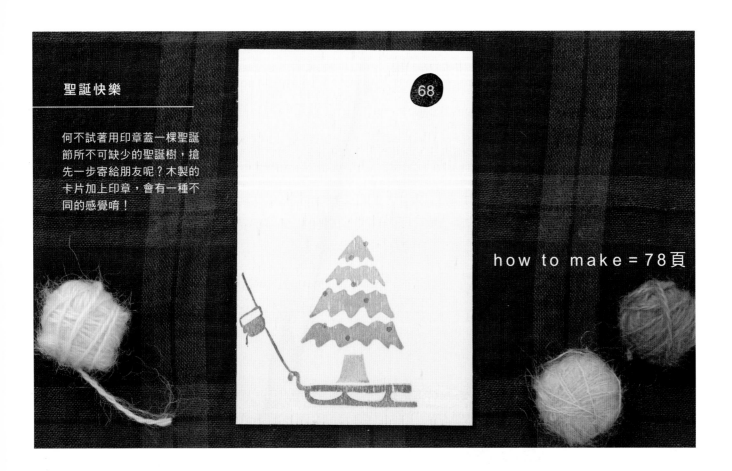

聖誕快樂

何不試著用印章蓋一棵聖誕節所不可缺少的聖誕樹,搶先一步寄給朋友呢?木製的卡片加上印章,會有一種不同的感覺唷!

how to make＝78頁

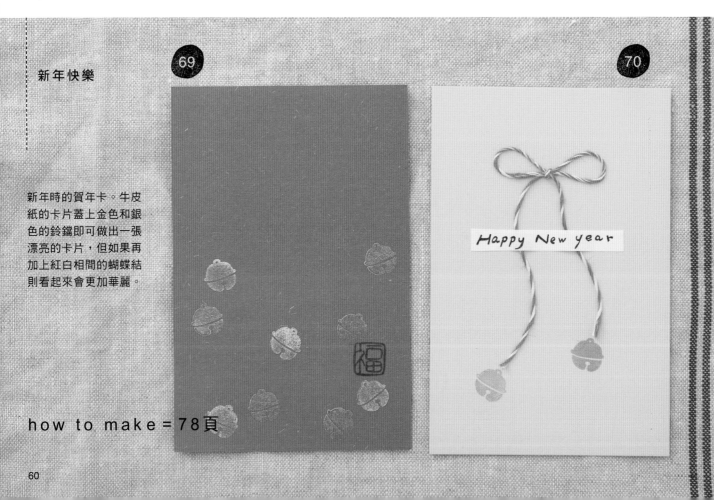

新年快樂

新年時的賀年卡。牛皮紙的卡片蓋上金色和銀色的鈴鐺即可做出一張漂亮的卡片,但如果再加上紅白相間的蝴蝶結則看起來會更加華麗。

how to make＝78頁

暑假快樂

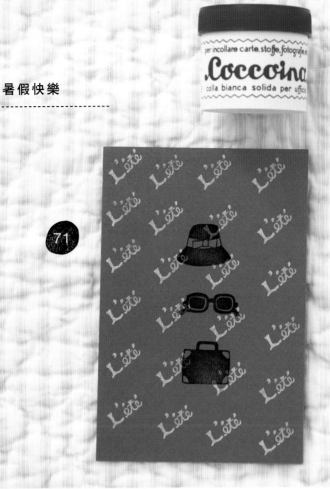

(71)

(72)

我來介紹兩張可以讓大家消暑的卡片。
相信收到這張卡片的人看了一定會很高興。

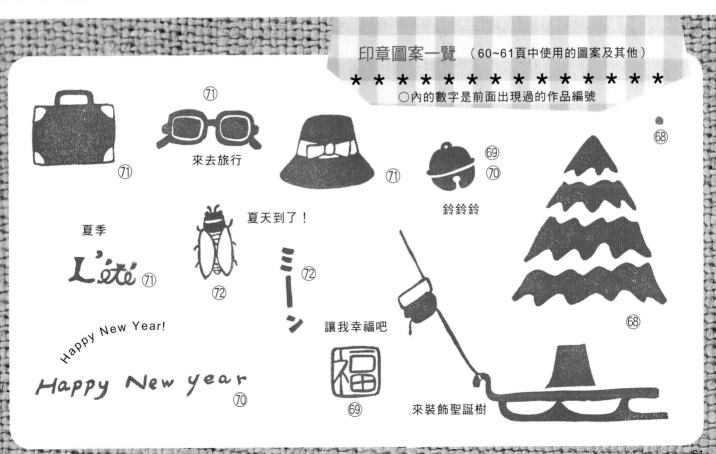

印章圖案一覽 （60~61頁中使用的圖案及其他）

＊＊＊＊＊＊＊＊＊＊＊＊＊＊＊

○內的數字是前面出現過的作品編號

(71)

(71) 來去旅行 (71)

(69) 鈴鈴鈴 (70)

(68)

夏季

L'été (71)

夏天到了！

ミーン (72)

(72)

Happy New Year!

Happy New year (70)

讓我幸福吧

福 (69)

來裝飾聖誕樹

(68)

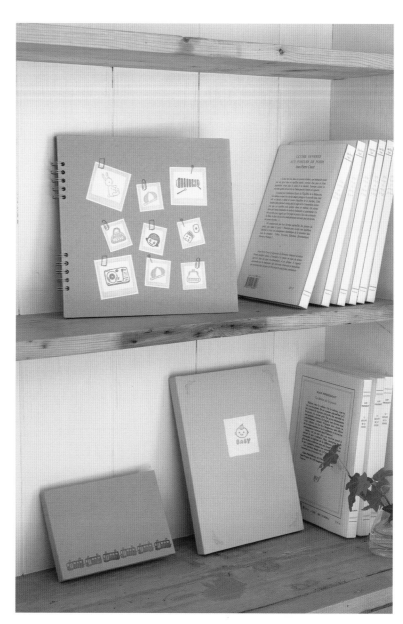

*
*
*
*
*
*
*
*
*
*
*
*
*
*
*
*
*
*
*
*
*
*
*
*
*
*

照片拍了一堆，整理起來總是特別麻煩。

其實不用特別找時間整理，只要照片洗出來後立刻放進相簿裡，就可以了。

平常隨身攜帶一本薄薄的相簿，就可以輕鬆地整理旅行和各種活動的照片。

這也可以用在堆積如山的雜誌上面，當你在雜誌上看到喜歡的衣服或想買的東西時，

就可以立刻把它撕下來，將這些喜歡的東西集結成冊，以後就不需再去翻閱雜誌。

迷你生日卡收藏盒／Arrivve et Depart 提供
ＬＹＲＡ彩色鉛筆／quatre saisons Tokyo 提供

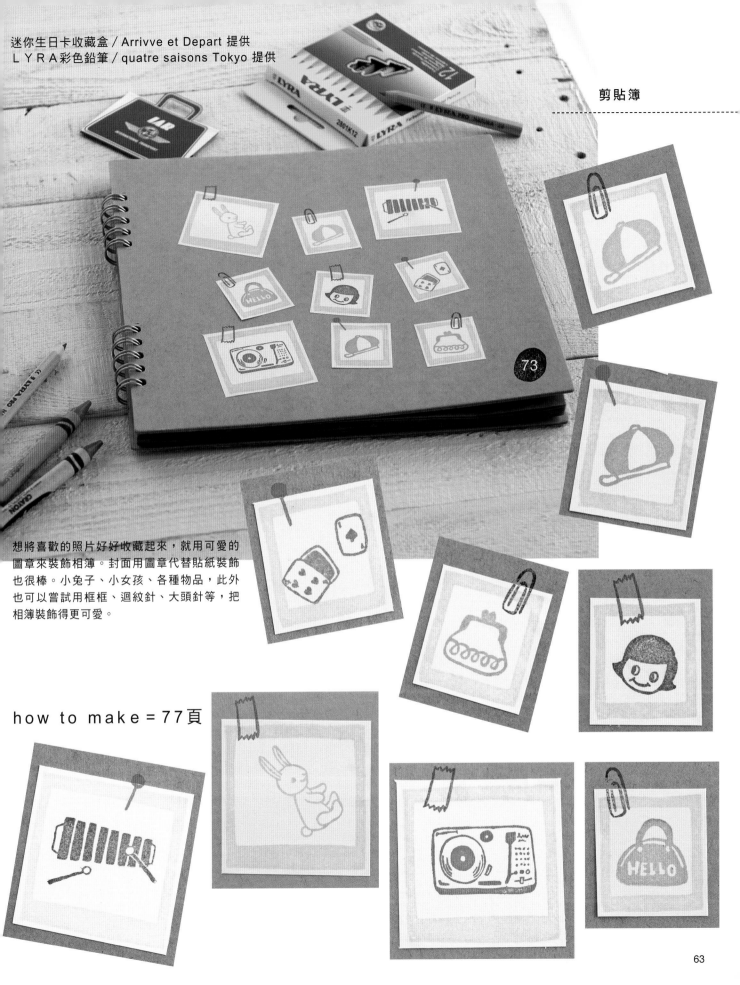

想將喜歡的照片好好收藏起來，就用可愛的
圖章來裝飾相簿。封面用圖章代替貼紙裝飾
也很棒。小兔子、小女孩、各種物品，此外
也可以嘗試用框框、迴紋針、大頭針等，把
相簿裝飾得更可愛。

how to make = 77頁

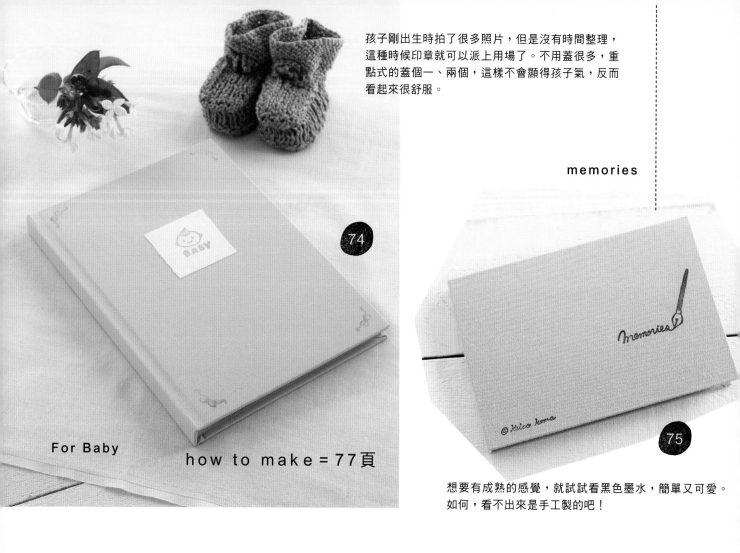

孩子剛出生時拍了很多照片，但是沒有時間整理，這種時候印章就可以派上用場了。不用蓋很多，重點式的蓋個一、兩個，這樣不會顯得孩子氣，反而看起來很舒服。

memories

74

For Baby

how to make＝77頁

75

想要有成熟的感覺，就試試看黑色墨水，簡單又可愛。如何，看不出來是手工製的吧！

how to make＝78頁

泛美航空／Arrivve et Depart 提供

旅行的回憶

旅行時所拍的照片，可以收在這種相簿裡。用不同顏色的電車串連成列車，彩色的列車搭載著旅行的回憶。

76

how to make＝78頁

收音機 ⑦

小女孩 ⑦

木琴 ⑦

零錢包 ⑦

帽子 ⑦

包包 ⑦

迴紋針 ⑦

膠帶 ⑦

大頭針 ⑦

小兔子 ⑦

撲克牌 ⑦

緞帶 ⑦

出生第一章

BABY ⑦

到自己想去的地方

⑥

⑦

道路是永無止境的

記錄你的回憶

memories ⑦

框框大・小 ⑦

おもいで

回憶滿滿

永遠在一起

GO!GO!去兜風吧！

騎著腳踏車

第一個橡皮章

Technical Guide

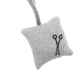

橡皮章每個人都會做。
更令人開心的是,只要善於利用身邊的材料和道具就做得出來。
找一個可愛的主題,動手製作橡皮章吧!

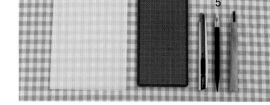

＊ ＊ ＊ ＊ ＊ ＊ ＊ ＊ ＊ 製作時必須的材料

1 橡皮擦(印章專用橡皮版)＜提供:HINODEWASHI＞
製作橡皮圖章最基本的材料。雖然一般的橡皮擦也可以,但是推薦使用「印章專用橡皮版」,較為柔軟好刻。

2 鉛筆・自動鉛筆
描繪圖案時使用,描繪細微部分時可用自動鉛筆。

3 描圖紙
轉印圖案所用的薄紙,可用橡皮擦擦掉重覆使用。

4 切割墊
切割橡皮擦時可以墊在下面。

5 筆刀・美工刀・彫刻刀
基本上用筆刀即可,切除圖案週邊部分可用美工刀,比較大的部分可用彫刻刀。

彫刻刀
刀刃

＊ ＊ ＊ ＊ ＊ ＊ ＊ ＊ ＊ ＊ ＊ ＊ 印章的各種顏料
☆使用方法請參照68頁

紙用顏料(artnic)
此種顏料適合用在紙上。顏色多變且不易褪色,亦可用於未上漆的木材。

布用顏料(Fabrico)
適用於布料。顏色鮮明且不易暈開,用熨斗燙過後,即使水洗也不會褪色。

玻璃・木頭專用顏料(StazOn)
快乾油性顏料。可用於各種材料,但若使用於未上漆的木材時可能會暈開,耐水性稍差。

陶磁顏料(Glossies)
適用於陶器。上色後用烤箱加熱,之後水洗也不會褪色。亦可用於耐熱性的玻璃餐具,對人體無害。

＊ ＊ ＊ ＊ ＊ ＊ ＊ ＊ ＊ ＊ ＊ 讓你更方便的小幫手

面紙
可用來擦拭印章上的顏料。

海綿
可用於陶磁顏料上色。建議使用化妝海綿。

熨斗
可幫助布用顏料定色。

start! ✱✱✱✱✱✱✱✱✱✱✱✱✱✱✱✱✱✱✱✱✱✱

☆使用刃器時請注意安全。

1 將圖案描繪於描圖紙上

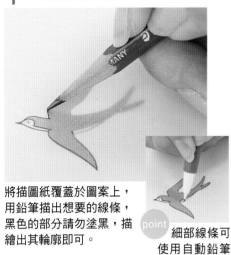

將描圖紙覆蓋於圖案上，用鉛筆描出想要的線條，黑色的部分請勿塗黑，描繪出其輪廓即可。

point 細部線條可使用自動鉛筆，能畫出較漂亮的線條。

2 將圖案描繪於橡皮擦上

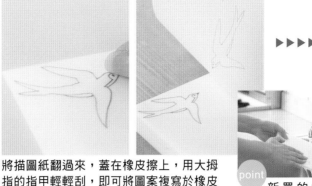

將描圖紙翻過來，蓋在橡皮擦上，用大拇指的指甲輕輕刮，即可將圖案複寫於橡皮擦上。盡量靠著橡皮擦邊比較不會浪費。

point 新買的橡皮擦上面往往會有粉狀物沾黏，清洗後圖案較容易附著。

用美工刀將圖案的週圍切開。

3 彫刻圖案的輪廓

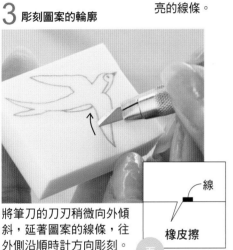

將筆刀的刀刃稍微向外傾斜，延著圖案的線條，往外側沿順時計方向彫刻。盡量一氣呵成，即可刻出滑順的線條。

（圖示：線 / 橡皮擦 / 面）

4 刻出一條溝

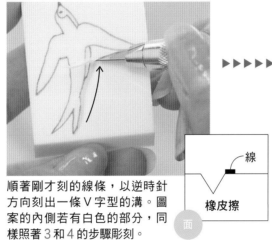

順著剛才刻的線條，以逆時針方向刻出一條V字型的溝。圖案的內側若有白色的部分，同樣照著3和4的步驟彫刻。

（圖示：線 / 橡皮擦 / 面）

照樣刻出整體圖案的輪廓，黑色的部分請勿彫刻。彫刻眼睛等細微部分或頭部的彎曲部分，其訣竅為將刀刃輕輕淺插進去。

5 刻去多餘的部分

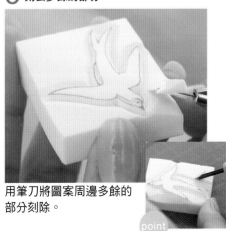

用筆刀將圖案周邊多餘的部分刻除。

point 大範圍的部分可用彫刻刀較為方便。

6 將橡皮刻成跟圖案同等大小

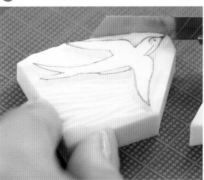

用美工刀將圖案旁多餘的部分切除。

goal!

完成

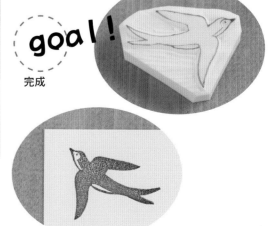

☆使用前先在其他地方試蓋，可以減少失敗的機率。

使用顏料：「紙用顏料」

使用於紙張上

1

用手拿著顏料和印章，將顏料在印章上輕輕地敲幾下。

2
沾滿顏料後，將印章平均地壓在紙上。

3
大功告成。

使用顏料：「布用顏料」

使用於布料

1
如同使用於紙張上，印章沾滿顏料後蓋於布料上。

2
將熨斗的刻度調至「棉」的地方，來回熨燙約15秒左右。

3
顏料固定後，即使用水洗也不會褪色。

使用顏料：「陶磁顏料」

使用於陶磁器

1
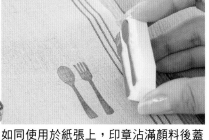
將適量的顏料倒在厚紙上，用海綿沾取後再塗在印章上。

2
輕輕地將印章平均蓋於器具上，若失敗則可使用面紙擦拭。印章使用後用水洗即可洗去顏料。

3
將其放入180℃的烤箱內，加熱30～40分鐘，冷卻後取出。

4
定色後，即使用水洗，顏料也不會脫落。

使用顏料：「玻璃・木材專用顏料」

使用於玻璃・木材

1 ★玻璃
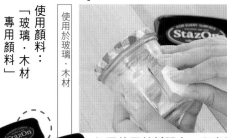
如同使用於紙張上，印章沾滿顏料後蓋於玻璃上。要注意的是，玻璃很滑，所以不能蓋得太用力。

2

印好後將器具放著等顏料乾。因為耐水性不佳，所以不能水洗；另外也請盡量不要擦拭。

1 ★木材
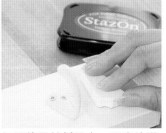
如同使用於紙張上，印章沾滿顏料後蓋於木材上。使用時必須注意不要讓印章打滑。

2

等顏料乾後即可完成。

第5頁1　成品尺寸：48.4cm×48.4cm

☆材料☆

表布（棉・格子布・米黃色）50cm×50cm

☆需要的印章與墨水☆ ＊圖案在第8頁

印章	墨水
飯糰	黑色
Lunch	淡藍色
熱狗章魚	橘色
熱狗螃蟹	紅色
香蕉	黃色
水壺	粉紅色

＊墨水都是使用「布用顏料」

水壺　Lunch

香蕉

① 布邊折三折縫合

0.8

① 蓋上印章後，再用熨斗加以熨燙

飯糰　　熱狗章魚　熱狗螃蟹

第6頁2　成品尺寸：38cm×34cm

☆材料☆

表布（棉・方格・白）38cm×34cm

※使用市售的抹布

亞麻布條A 寬 1.8cm 長約 150cm

亞麻布條B 寬 1.8cm 長約 16cm

☆需要的印章與墨水☆

印章	墨水
藍莓	深藍色
Blue Berry	深藍色
I Love Kitchen	紅色

＊墨水皆使用「布用顏料」

＊圖案在第8、9頁

① 在亞麻布條上蓋上印章後再以熨斗熨燙

亞麻布條A
藍莓　Blue Lertty

Blue Berry

亞麻布條B
I Love Kitchen

I Love kitchen

折邊

② 把亞麻布條A折成一半，包在抹布外圍縫合。

③ 為了將接縫隱藏起來，把亞麻布條B包入縫合。

0.5　2
I Lov
7.5

重疊部份1cm

第6頁3　成品尺寸：50cm×50cm

☆材料☆

表布（棉・紅條紋・白）50cm×54cm

☆需要的印章與墨水☆ ＊圖案在第8、9頁

印章	墨水
鍋子	紅色
鍋鏟	紅色
橡皮刀	紅色
洗碗精	紅色
愛心	紅色
I Love Kitchen	黑色

＊墨水都是使用「布用顏料」

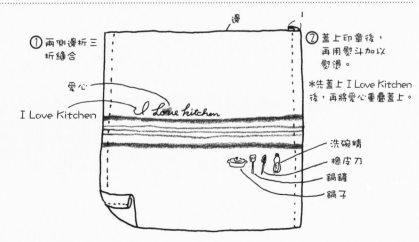

邊

① 兩側邊折三折縫合

愛心
I Love Kitchen

I Love kitchen

② 蓋上印章後，再用熨斗加以熨燙。

＊先蓋上 I Love Kitchen 後，再將愛心重疊蓋上。

洗碗精
橡皮刀
鍋鏟
鍋子

第7頁4、5

成品尺寸：4　48cm×48cm
　　　　　5　46cm×46cm

☆材料☆
4　表布（棉·漂白棉·白）50cm×50cm
5　表布（棉·漂白棉·白）50cm×50cm

☆需要的印章與墨水☆　＊圖案在第9頁

印章	墨水
4	
咖啡歐雷碗(葉)	深藍色
咖啡歐雷碗(圓點)	淡藍色
咖啡歐雷碗(果實)	紅色
咖啡歐雷碗(滾邊)	紅咖啡色
カフェ	咖啡色
かふぇ	咖啡色
Cafe	黑色
5	
櫻桃A	紅色
櫻桃B	粉紅色

＊墨水都是使用「布用顏料」

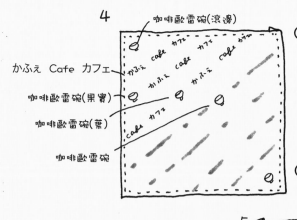

4

咖啡歐雷碗(滾邊)
かふぇ Cafe カフェ
咖啡歐雷碗(果實)
咖啡歐雷碗(葉)
咖啡歐雷碗

①布邊就用平車拷克或鋸齒縫車縫後，往內折縫合兩折縫合

②蓋上印章後，再用熨斗加以熨燙。

①布邊三折縫合。

②蓋上印章後，再用熨斗加以熨燙。

櫻桃A
櫻桃B

第49頁58、59　第50頁60　第51頁61

☆材料☆
58　瓶子（玻璃·透明·有把手）高14cm×底部直徑4.7cm
59　瓶子（玻璃·透明）高8.6cm×底部直徑6.4cm
　　蕾絲1公分寬40公分長
60　瓶子（玻璃·透明·有蓋）高11.8cm×底部直徑5.2cm
　　※使用果醬的空瓶
　　棉布條　寬1.1cm　長55cm
　　色紙（米白色）10cm×5cm
　　線（紅x白）20cm
61　瓶子（玻璃·透明·有蓋）高13.5cm×底部直徑9.5cm

☆需要的印章與墨水☆　＊圖案在第52頁

印章	墨水
58	
花	紫色
58	
petite flower	咖啡色
緞帶	咖啡色
60	
Hand made jam	紅色
草莓	紅色
61	
鈕扣A	紅色
鈕扣B	藍色
鈕扣C	黃和綠色
緞帶	橘色
Button	咖啡色

＊以上墨水皆使用「速乾油性墨水」。
只有60的棉布上蓋的印章是用「布用顏料」。

③在色紙上描上與實際大小的圖案，挖個小洞綁上棉線。

實際大小

從色紙上剪裁下來

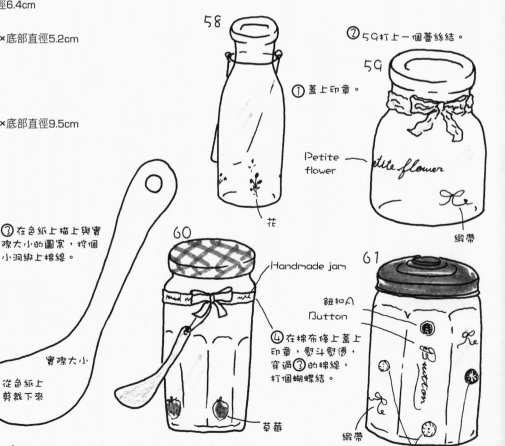

58

①蓋上印章。

②59打上一個蕾絲結。

59

Petite flower

花

petite flower

緞帶

60

Handmade jam

④在棉布條上蓋上印章，熨斗熨燙，穿過③的棉線，打個蝴蝶結。

草莓

61

鈕扣A
Button

Button

緞帶

鈕扣C　鈕扣B

第11頁61~40

☆材料☆

6~9　盤子（陶器・白）直徑12.3cm
10　馬克杯（陶器・白）直徑12.3cmx高6.5cm

☆需要的印章與墨水☆　＊圖案在第13頁

印章　　　　墨水

6
瓢蟲A…………紅色
點點……………咖啡色

7
瓢蟲B…………紅色
酢漿草…………黃綠色
lady bug………咖啡色

8
瓢蟲C…………紅色
點點……………咖啡色

9
瓢蟲B…………紅色
圓點A…………紅色
圓點B…………咖啡色
lady bug………咖啡色

10
瓢蟲A…………紅色
瓢蟲B…………紅色
圓點A…………紅色
圓點B…………咖啡色

＊墨水都是使用「陶磁顏料」

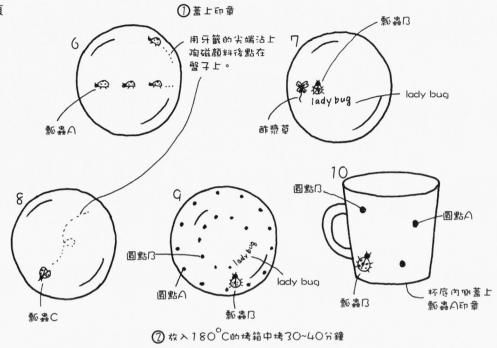

① 蓋上印章

用牙籤的尖端沾上陶磁顏料後點在盤子上。

6　瓢蟲A
7　瓢蟲B　酢漿草　lady bug　lady bug
8　瓢蟲C
9　圓點B　圓點A　lady bug　lady bug　瓢蟲B
10　圓點B　圓點A　瓢蟲B　杯底內側蓋上瓢蟲A印章

② 放入180°C的烤箱中烤30~40分鐘

第12頁11、12

☆材料☆

11　陶瓷碗（陶器・白）直徑13.4cmx高7.4cm
12　陶瓷碗（陶器・象牙白）直徑10cmx高5.5cm

☆需要的印章與墨水☆　＊圖案在第13頁

印章　　　　墨水

11
雷絲邊…………橘色
圓點……………橘色

12
花………………藍色

＊墨水都是使用「陶磁顏料」

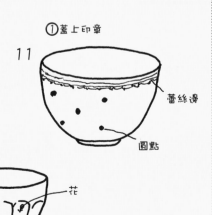

① 蓋上印章

11　蕾絲邊　圓點

12　花

② 放入180°C的烤箱中烤30~40分鐘

第12頁13、14

☆材料☆

13　大花杯（陶器・象牙白）直徑8.5cmx高8cm
14　大花杯（陶器・咖啡色）直徑8.5cmx高8cm

☆需要的印章與墨水☆　＊圖案在第13頁

印章　　　　墨水

13
花………………紅色

14
花………………白色

＊墨水都是使用「陶磁顏料」

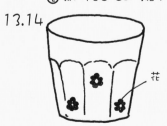

① 蓋上印章
② 放入180°C的烤箱中烤30~40分鐘

13.14　花

☆本頁注意事項☆　請確認所使用的餐具是否能於入烤箱加熱。

第15頁15

成品尺寸：長 30cm×寬 40cm×厚度 12cm
☆材料☆
A布 (麻·格子布·灰色) 39cm×42cm 2片
B布 (棉·素面·米白色) 39cm×42cm 2片
提帶 寬2cm 長45cm 2條

☆需要的印章與墨水☆ ＊圖案在第18頁

印章	墨水
飲料 ·············	黑色
罐頭 ·············	黑色
起司 ·············	黑色
草莓養樂多 ·········	黑色
購物車 ·············	黑色
蛋盒 ·············	黑色
蛋 ·············	黑色

＊墨水都是使用「布用顏料」

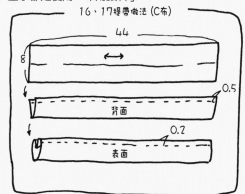

16、17提帶做法 (C布)

〈基本大型包包〉

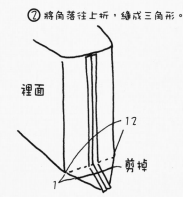

① 將A，B布各自縫成袋子

裡面

39

1

42

預留縫份く

② 將角落往上折，縫成三角形。

裡面

12

1

剪掉

③ A布、B布袋口處折一折，用熨斗燙燙後，將A布放入B布中。

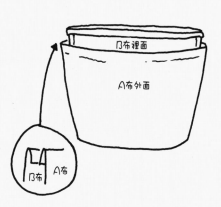

B布裡面

A布外面

B布 A布

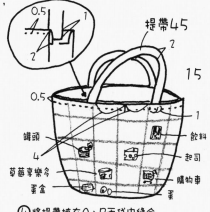

0.5 1

2

提帶45

15

0.5

1

罐頭
4
草莓養樂多
蛋盒

飲料
起司
購物車
蛋

④ 將提帶夾在A、B兩袋中縫合
⑤ 蓋上印章後以熨斗熨燙

第16頁16

成品尺寸：長 30.7cm×寬 40cm×厚度 12cm
☆材料☆
A布 (棉帆布·素面·粉紅) 39cm×42cm 2片
B布 (棉·圓點·淡粉紅) 39cm×42cm 2片
C布 (棉帆布·素面·粉紅) 8cm×44cm 2片
蕾絲 寬1.5cm 長90cm

☆需要的印章與墨水☆ ＊圖案在第19頁

印章	墨水
貴賓狗 ·············	黑色
愛心 ·············	紅色
愛心(條紋) ·········	粉紅色
愛心(圓點) ·········	暗粉紅色
愛心(中空) ·········	紫色

＊墨水都是使用「布用顏料」

縫製方法與15相同
④ 袋口處將蕾絲夾
入縫合

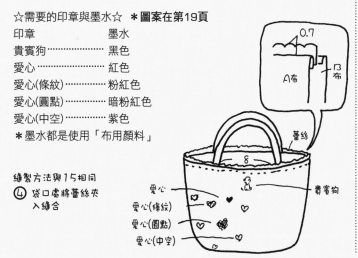

0.7
A布 B布

蕾絲
8

愛心
愛心(條紋)
愛心(圓點)
愛心(中空)

貴賓狗

第17頁17

成品尺寸：長 30cm×寬 40cm×厚度 12cm
☆材料☆
A布 (棉帆布·素面·深藍) 39cm×42cm 2片
B布 (棉·圓點·淡藍) 39cm×42cm 2片
C布 (棉帆布·素面·深藍) 8cm×44cm 2片

☆需要的印章與墨水☆ ＊圖案在第19頁

印章	墨水
街景 ·············	白色
星星A ·············	白色
星星B ·············	白色

＊墨水都是使用「布用顏料」

從布邊開始蓋上街景的
印章後以熨斗熨燙。
之後的縫製方法皆與15相同

星星A

星星B

街景
0.5

布邊

29頁的39、40　30頁的41

☆材料☆

39　木材　長8.7cm×寬60cm×厚度1.8cm
　　鉤鉤（附釘子、黑）4個
　　固定掛鉤（附釘子、銀色）2個
　　油漆（白）適量

40　木材　長8.3cm×寬45.5cm×厚度1.8cm
　　彎鉤（附釘子、黑）3個
　　固定掛鉤（附釘子、銀）2個
　　油漆（白）適量
　　※本書的木板是取用剩餘的零碎木材製作。你只需要到五金材料行
　　　或量販店，向店員說明所需尺寸，他們即可幫你裁切好。

41　鞋盒（深藍色）長32.5cm×橫20.5cm×高12cm
　　色紙（象牙白）5.5cm×4cm

☆需要的印章與墨水☆　＊圖案在第31頁

印章	墨水
39	
1	紅色
2	藍色
3	紅色
4	藍色
40	
小象	咖啡色
鴨子	咖啡色
小鹿	咖啡色
兔子	咖啡色
41	
鞋子	咖啡色

＊39、40的墨水一律使用「玻璃・木材專用顏料」
＊41的墨水則是使用「紙用顏料」

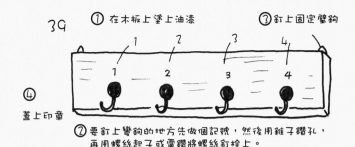

39
① 在木板上塗上油漆
③ 釘上固定彎鉤
④ 蓋上印章
② 要釘上彎鉤的地方先做個記號，然後用錐子鑽孔，
　再用螺絲起子或電鑽將螺絲釘栓上。

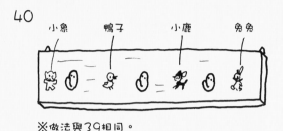

40
小象　鴨子　小鹿　兔兔
※做法與39相同。

① 在色紙上蓋印章。
鞋

41
② 貼在鞋盒上。

33頁的42　34頁的43　35頁的44

☆材料☆

42　無領襯衫（棉、白）
43　女襯衣（棉、白）
44　女襯衣（棉、粉紅）

☆需要的印章與墨水☆　＊圖案在第35頁

印章	墨水
42	
玫瑰A	深藍色
玫瑰B	深藍色
43	
酢漿草	黃綠與粉紅色
小花圖案	紅色

＊墨水一律使用「布用顏料」

① 蓋上印章後，以熨斗熨燙。

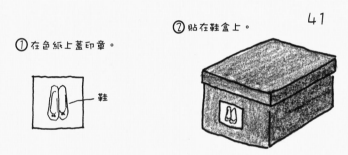

42
玫瑰A
玫瑰B

43
酢漿草

44
小花圖案

23頁的18、19

成品尺寸：5cm×5cm（不包含波浪布條跟緞帶的長度）

☆材料☆

18　A布 （麻、素面、白色）6cm×6cm
　　B布 （麻、花紋布、白色）6cm×6cm
　　蕾絲 寬1cm 長6cm
　　波浪布條 （麻）寬1cm 長13cm
　　填充棉

19　表布（麻、素面）5.5cm×5.5cm 2片
　　緞帶（米白）寬6cm 長13cm
　　繡線（25號、取出2條、綠）
　　填充棉

☆需要的印章與墨水☆　＊圖案在第26頁

印章	墨水
18	
竹籃 ……………… 咖啡色	
19	
剪刀 ……………… 黑色	

＊墨水都是使用「布用顏料」

① 在18的A布上縫上蕾絲。

② 蓋上印章以後，以熨斗熨燙。

③ 在19刺繡。

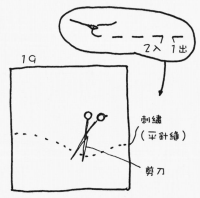

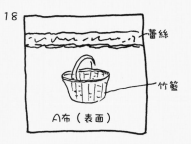

④ 將A、B布疊在一起（19是兩片一樣的），然後將波浪布條（緞帶）夾在中間縫起來，記得留一個折返口。

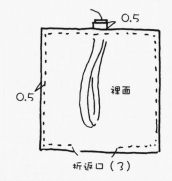

⑤ 從折返口把布翻過來正面，塞入填充棉後縫合。

23頁的20、21

成品尺寸：20　直徑 6cm
　　　　　21　長5cm×寬7cm

☆材料☆

20　表布（麻、素面、象牙白）直徑6.5cm 2片
　　波浪布條（咖啡）寬1cm 長16cm
　　填充棉

21　表布（麻、格子、自然原色）6cm×8cm 2片
　　繡線（25號、取出2條、黃綠）
　　填充棉

☆需要的印章與墨水☆

印章	墨水
20	＊墨水都是使用「布用顏料」
花 ……………… 紅色	＊圖案在第26頁
21	
酢漿草 ……………… 綠色	

① 蓋上印章以後，以熨斗熨燙。

② 兩塊布重疊，邊邊夾著波浪布條縫起，記得留下一個折返口先不要縫合。

③ 從折返口把布翻到正面，塞入填充棉後縫合。

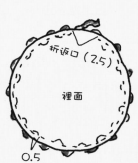

① 蓋上印章以後，以熨斗熨燙。

② 在兩朵酢漿草的葉子上刺繡。

③ 把兩塊布重疊，留下一個折返口，然後將四周縫合。

④ 從折返口把布翻到正面，塞入填充棉後縫合。

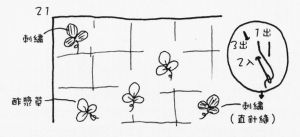

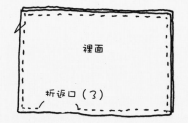

24頁的22~23

成品尺寸：直徑一律為2.3cm

☆材料☆

22 表布（麻、素面、白）直徑4.3cm
　　緞帶（紅×白×綠）寬3mm　長4cm
23 表布（棉、圓點、淡藍）直徑4.3cm
24 表布（麻、素面、白）直徑4.3cm
　　刺繡（25號、取出2條、米白）
25 表布（麻、素面、白）直徑4.3cm
　　刺繡（25號、取出2條、綠）
26 表布（棉、格子布、黃綠）直徑4.3cm
27 表布（麻、素面、粉紅）直徑4.3cm
　　刺繡（25號、取出2條、黃）
28 表布（棉、素面、粉紅）直徑4.3cm
　　蕾絲　寬8mm　長5cm
29 表布（麻、素面、灰）直徑4.3cm
　　刺繡（25號、取出2條、白）
30 表布（棉、圓點、粉紅）直徑4.3cm
31 表布（棉、圓點、淡藍）直徑4.3cm
32 表布（棉、圓點、粉紅）直徑4.3cm
　　布用色筆（粉紅、綠、黃）
33 表布（棉、格子布、黃綠）直徑4.3cm
　　刺繡（25號、取出2條、淡藍）

☆需要的印章與墨水☆

印章	墨水
22	
時鐘 ……………	深藍色
23	
帆船 ……………	藍色
24	
鑰匙 ……………	黑色
25	
綿羊 ……………	黑色
26	
房子 ……………	綠色
27	
花 ………………	粉紅與桃紅色
28	
Sweet ……………	桃紅色
29	
小女孩 ……………	咖啡色
30	
Smile ……………	紫色
31	
長靴 ……………	橘色
32	
鬱金香 ……………	桃紅色
33	
小雞 ……………	咖啡色

＊墨水都是使用「布用顏料」
＊圖案在第26、27頁

25頁的34~38

☆材料☆

34 棉布條（米白）寬1.2cm
35 亞麻布條 寬1.8cm
36 棉布條（黃）寬1cm
37 棉布條（黃綠）寬1cm
38 棉布條（白）寬1cm

☆需要的印章與墨水☆

印章	墨水
34	
蝴蝶 ……………	紅色
35	
迴紋針 ……………	黑與淡藍色
36	
Hand made …………	咖啡色
37	
ORIGINAL …………	黃綠色
38	
緞帶 ……………	紫、淡藍與紅色

＊墨水都是使用「布用顏料」
＊圖案在第26頁

①蓋上印章後以熨斗熨燙。

①一段段剪開，作為標籤使用。

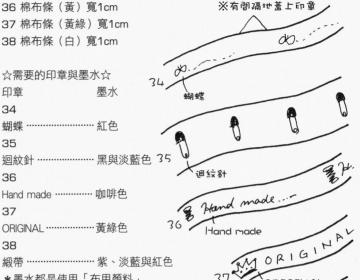

※有間隔地蓋上印章

＜基本包鈕＞

①將布依照尺寸裁好。

表布大小實物大
＊先用厚紙板將型紙裁好

②蓋上印章後以熨斗熨燙。（最後再刺上刺繡）

按押棒
下鈕
上鈕
布
包鈕台

依照這個順序
層層疊上製作

③用按押棒把布跟上鈕
按入包鈕台中。

布
上鈕
包鈕台

④把布向中間集中按
押，然後再用按押
棒把下鈕押上。

下鈕

⑤將包鈕從包鈕台
中取出。

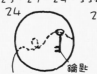

32

把緞帶夾在上鈕跟下鈕中間。

22

時鐘

※24、25、27、29、33要刺繡

24

鑰匙

平針縫（鵝黃）

25

綿羊

直針縫（綠）

1出
1出
2入

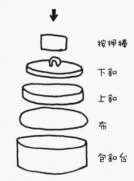

27

花

法式結粒縫（黃）

29

小女孩

直針縫（白）

33

小雞

平針縫（水藍）

28

Sweet

蕾絲用接著劑粘上

蕾絲

Sweet

39頁的45

成品尺寸：30cm×42cm

☆材料☆

A布（棉、格子布、紅色）31cm×43cm
B布（亞麻、素面、自然原色）31cm×43cm
C布（麻、素面、自然原色）30cm×30cm
棉布條（自然原色）寬1.5cm 長7cm

☆需要的印章與墨水☆　＊圖案在第42頁

印章	墨水
茶杯	淡藍色
蜂蜜罐	咖啡色
杯子蛋糕	咖啡紅色
女孩與貓	深藍色
養樂多	深藍色
餐具	黃綠色
Break Fast	咖啡色

＊墨水都是使用「布用顏料」

① 在C布蓋上印章後，以熨斗熨燙。

② C布的邊邊折起來，平均分配好縫在A布上面。

③ A、B兩布正面相疊向內縫合，記得留一個折返口。

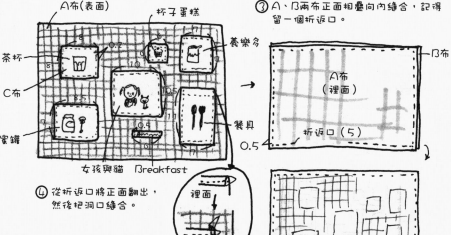

④ 從折返口將正面翻出，然後把洞口縫合。

40頁的46

成品尺寸：22cm×33.5cm

☆材料☆

A布（棉、格子布、米黃）23cm×34.5cm
B布（棉、素面、白）23cm×34.5cm

☆需要的印章與墨水☆　＊圖案在第42頁

印章	墨水
Yummy	咖啡色
圓點	淡藍色
餐具	淡藍色

＊墨水都是使用「布用顏料」

① 在A布、B布蓋上印章後，以熨斗熨燙。

② A、B兩布正面相疊向內縫合，記得留一個折返口喔。

③ 從折返口將正面翻出，洞口用布邊縫合。

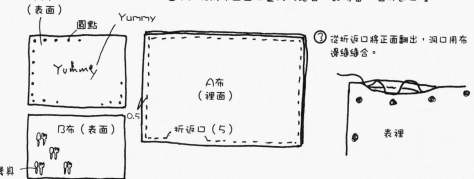

40頁的47

成品尺寸：22cm×33.5cm

☆材料☆

A布（棉、素面、自然原色）24cm×35cm
B布（棉、花紋布、黃綠）24cm×35cm
C布（棉、花紋布、黃綠）13cm×10cm
球狀裝飾布條（咖啡）約120cm

☆需要的印章與墨水☆

印章	墨水
杯子A	咖啡色
杯子B	咖啡色
Non	橘色
小女孩	黑色
餐具	黃色

＊墨水都是使用「布用顏料」
＊圖案在第42、43頁

① A布、B布四角剪成圓弧狀，蓋上印章後，以熨斗熨燙。

② 將C布縫到A布上。

③ A、B兩布重疊，球狀裝飾布條夾入兩布邊上，別忘了留一個折返口。

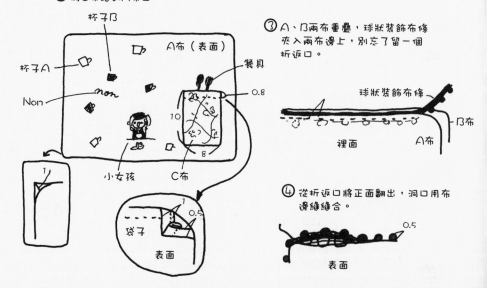

④ 從折返口將正面翻出，洞口用布邊縫合。

41頁的48、49

成品尺寸：28.5cm×42.5cm

☆材料☆

48

A布 （棉、素面、白）29.5cm×43.5cm

B布 （棉、花紋布、白×黃綠）29.5cm×43.5cm

49

A布 （棉麻、素面、淡藍）29.5cm×43.5cm

B布 （棉、花紋布、藍×黃）29.5cm×43.5cm

蕾絲 寬1.5cm 寬45cm

球狀裝飾布條（淡藍）小圓球4個

☆需要的印章與墨水☆

印章　　　　　　墨水

48

蕾絲 ·············· 紅色

Sunday Brunch ········ 紅色

49

天鵝 ·············· 黑色

鵝寶寶A ·············· 黑色

鵝寶寶B ·············· 黑色

＊墨水都是使用「布用顏料」

＊圖案在第42、43頁

＊48、49做法相同

① 在A布上蓋上印章後以熨斗熨燙。

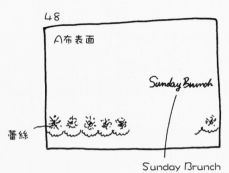
48　A布表面　蕾絲　Sunday Brunch

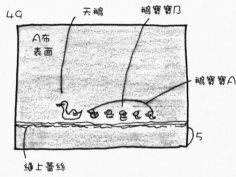
49　A布表面　天鵝　鵝寶寶B　鵝寶寶A　縫上蕾絲

② A、B兩布正面相疊向內縫合，記得留一個折返口。

裡面　0.5　折返口（5）

③ 從折返口將正面翻出，48使用一般縫法，49則用布邊縫縫合。

48　表面　0.3　　49　表面

④ 49的四個角落各自縫上一個小圓球。

63頁的73

☆材料☆

剪貼簿（活頁邊、咖啡色）21cm×21.5cm

紙（白）20cm×20cm

☆需要的印章與墨水☆　＊圖案在第65頁

印章　　　　　　墨水

大相框 ·············· 灰色

小相框 ·············· 灰色

兔子 ·············· 粉紅色

包包 ·············· 黃綠色

放音機 ·············· 桃紅色

帽子 ·············· 淡藍與橘色

女孩 ·············· 深藍色

木琴 ·············· 咖啡色

撲克牌 ·············· 深咖啡色

零錢包 ·············· 粉紅色

迴紋針 ·············· 深藍色

膠帶 ·············· 咖啡色

大頭針 ·············· 橘色

＊墨水都是使用「布用顏料」

① 在各張紙上印上相框後，在相框中蓋上各個不同的印章。

② 然後將它們貼在剪貼簿封面。

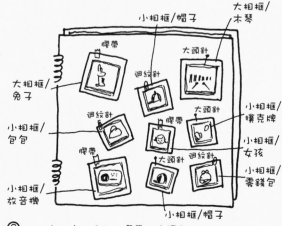
小相框/帽子　大相框/木琴　大頭針
膠帶　大相框/兔子　迴紋針　小相框/撲克牌
小相框/包包　膠帶　大頭針　小相框/女孩
膠帶　放音機　大頭針　迴紋針　小相框/零錢包
小相框/放音機　小相框/帽子

③ 貼上後，將迴紋針、膠帶、大頭針的印章分別如圖蓋上。

64頁的74

☆材料☆

相簿（米白）22.5cm×16.5cm

布（麻、素面、白）

☆需要的印章與墨水☆　＊圖案在第65頁

印章　　　　　　墨水

小嬰兒 ·············· 淡藍色

緞帶 ·············· 淡藍色

＊墨水都是使用「布用顏料」

① 在布料上蓋上印章後以熨斗熨燙。

② 然後用接著劑粘到相簿上。

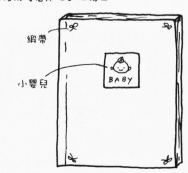
緞帶　小嬰兒　BABY

64頁的75

☆材料☆
相簿（米白）10.5cm×15.7cm

☆需要的印章與墨水☆ ＊圖案在第65頁
印章　　　　　墨水
Memories …………… 黑色
☆姓名的印章請選適當大小
＊墨水都是使用「布用顏料」

① 蓋上印章以後，以熨斗熨燙。

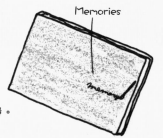

64頁的76

☆材料☆
相簿（米白）10.5cm×15.7cm

☆需要的印章與墨水☆ ＊圖案在第65頁
印章　　　　　墨水
電車 ……………… 紅、藍、深藍色
＊墨水都是使用「布用顏料」

① 蓋上印章以後，以熨斗熨燙。

電車

59頁的66、67　60頁的68~70　61頁的71、72

☆材料☆
66 色紙（象牙白）10cm×14.8cm
67 色紙（粉紅）14.8cm×10cm
　　蕾絲 寬8mm 長10cm
68 木製明信片 14.8cm×10cm
69 色紙（紅）14.8cm×10cm
70 色紙（黃）14.8cm×10cm
　　繩子（紅×白）35cm
　　紙（白）8mm×6.5cm
71 色紙（深藍）14.8cm×10cm
72 色紙（象牙白）14.8cm×10cm

☆需要的印章與墨水☆
印章　　　　　墨水
66
緞帶 …………… 紅色
高音譜記號 …… 黑色
音符 …………… 黑色
黑鍵 …………… 黑色
67
洋裝 …………… 粉紅色
68
聖誕樹 ………… 黃綠跟綠色
雪橇 …………… 深藍色
圓點 …………… 紅色
69
鈴鐺 …………… 金跟銀色
福 ……………… 深藍色
70
鈴鐺 …………… 金跟銀色
Happy New Year ····· 黑色
71
帽子 …………… 黑色
太陽眼鏡 ……… 黑色
包包 …………… 黑色
Lété …………… 白色
72
蟬 ……………… 綠色
ミーン ………… 深藍色
＊墨水都是使用「紙用顏料」
＊圖案在第59、61頁

66
五線譜及歌詞用手畫。
緞帶
ha ppy birth day to you
高音譜記號
音符
黑鍵

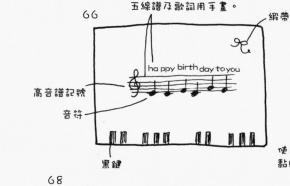

67
洋裝
使用接著劑黏貼蕾絲
Happy Birth Day
用手寫文字

68
② 蓋上聖誕樹（上方兩段使用黃綠色，下方兩段使用綠色墨水，第二、三段輕輕蓋，做出層次感。）
① 蓋上雪橇
① 蓋上圓點

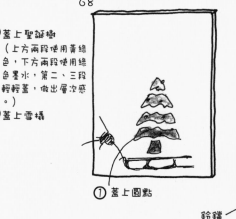

70
將繩子打結，用接著劑黏貼於色紙上。
Happy New Year
鈴鐺
蓋在其他紙張上，用膠水點貼於色紙上。

69
鈴鐺
福

71
① 蓋上Lété
② 蓋上帽子太陽眼鏡包包。

72
蟬
蟬叫聲

45頁的50~53　成品尺寸：9cm×9cm

☆材料☆
50　A布（綿麻・素面・自然原色）10cm×10cm　2片
　　B布（綿・圓點・紅）5cm×10cm
51　A布（綿麻・素面・自然原色）10cm×10cm　2片
　　B布（綿・條紋・黃綠）6.5cm×9.5cm
52　A布（綿麻・素面・自然原色）10cm×10cm　2片
　　B布（綿・圓點・橘）6.5cm×4cm
53　A布（綿麻・素面・自然原色）10cm×10cm　2片
　　B布（綿・格子布・黃綠）3.5cm×10cm

☆需要的印章與墨水☆

印章	墨水
50	
杯子	紅色
milk	深藍色
51	
瓶子	綠色
water	橘色
52	
餅乾	咖啡色
Cookie	藍色
53	
鍋子	咖啡色
soup	深藍色

＊墨水都是使用「布用顏料」　＊圖案在第45頁

① 將B布縫於A布上。

② 蓋上印章以後，以熨斗熨燙。

杯子、milk　瓶子、water　餅乾、Cookie　鍋子、soup

50　51　52　53

③ 把兩塊布重疊，留下一個折返口，然後將四周縫合。

裡面　折返口(4)　0.5

④ 從折返口把布翻到正面，將折返口縫合。

表面

46、47頁的54~57　成品尺寸：9cm×9cm

☆材料☆
<共通>繡線（25號・2條・54、56為咖啡色，55、57為黃綠色）
54　A布（綿・圓點・粉紅）10cm×10cm
　　B布（麻・素面・白）10cm×10cm
　　C布（綿・素面・白）4.5cm×7cm
55　A布（綿・圓點・水藍）10cm×10cm
　　B布（麻・素面・白）10cm×10cm
　　C布（綿・素面・白）4.5cm×7cm
56　A布（綿・格子・咖啡）10cm×10cm
　　B布（麻・素面・白）10cm×10cm
　　C布（綿・素面・白）4.5cm×7cm
57　A布（綿・格子・藍）10cm×10cm
　　B布（麻・素面・白）10cm×10cm
　　C布（綿・素面・白）4.5cm×7cm

☆需要的印章與墨水☆

印章	墨水
54	
杯子	粉紅色
lait	黑色
55	
瓶子	綠色
eau minérale	黑色
56	
餅乾	咖啡色
gâteau	黑色
57	
鍋子	咖啡色
potage	黑色

＊墨水都是使用「布用顏料」　＊圖案在第45、46、47頁

＊５４、５５、５６、５７全都一樣

① 在C布蓋上印章以後，以熨斗熨燙。

② 將C布以繡線用手縫於A布上。

平針縫　C布　A布

杯子 lait　餅乾 eau minérale

餅乾 gâteau　鍋子 potage

③ 將A、B布相疊，正面向內，四周縫起，留一個折返口。

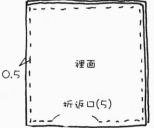

0.5　裡面　折返口(5)

④ 從折返口把布翻到正面，將折返口縫合。

表面

55頁的62、63　56頁的65

成品尺寸：17cm×30.5cm

☆材料☆

62 A布（綿・條紋・米白）18cm×39cm
　　B布（綿・圓點・水藍）18cm×39cm　1片、3cm×3cm　1片
　　C布（綿・素面・白）3cm×3cm
　　棉布條A（藍）寬1.5cm 長19cm
　　棉布條B（米白）寬6mm 長18cm

63 A布（麻・素面）18cm×39cm
　　B布（麻・素面・白）18cm×39cm
　　棉布條A（暗米黃）寬1.5cm 長19cm
　　棉布條B（黃）寬1cm 長21cm

65 A布（麻・素面・粉紅）18cm×39cm
　　B布（綿・素面・白）18cm×39cm
　　棉布條A（卡其色）寬1.5cm 長19cm

☆需要的印章與墨水☆　＊圖案在第57頁

印章　　　　　　　墨水

62

Books time ············· 黑色
吊燈 ······················· 咖啡色
板凳 ······················· 咖啡色
杯子 ······················· 黃綠色

63

小女孩 ··················· 深藍色
音符A ···················· 深藍色
音符B ···················· 深藍色
音符C ···················· 深藍色
對話框 ··················· 深藍色

65

蒲公英 ··················· 黃色
葉子 ······················· 綠色
蒲公英種子 ··········· 米白色

＊墨水都是使用「布用顏料」

56頁的64

成品尺寸：16.5cm×3.5cm

☆材料☆

木材　11.5cm×3.5cm
皮繩（咖啡）寬5mm 長16.5cm

☆需要的印章與墨水☆

印章　　　　　　　墨水

小女孩 ··················· 咖啡色

＊墨水都是使用「紙用顏料」

＊圖案在第57頁

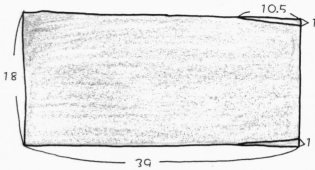

① 按照下圖裁切A布和B布。

② 蓋上印章以後，以熨斗熨燙。

③ 將A、B布正面相疊，然後將棉布條夾在中間，留一個折返口，將四周縫合。

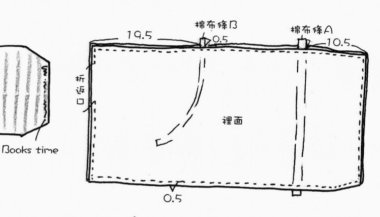

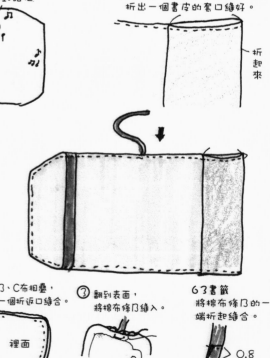

從折返口把布翻到正面，折出一個書皮的套口縫好。

62

吊燈

Book time

板凳

Books time

63

音符

對話框

小女孩

書籤

11.5

3.5

蒲公英種子

65

葉子　　蒲公英

62

B布和C布的實物大小

62書籤

① 在C布上蓋上印章以後，以熨斗熨燙。

杯子

② 將B、C布相疊，留一個折返口縫合。

裡面

0.3

③ 翻到表面，將棉布條B縫入。

裡面

63書籤

將棉布條B的一端折起縫合。

0.8